CONTENTS

CHAPTER 4 印刷同人誌 ‧‧‧‧‧‧‧‧‧‧‧‧‧‧‧‧‧‧ 137

CHAPTER 5 製作同人商品 ‧‧‧‧‧‧‧‧‧‧‧‧‧ 173

前言

想畫自己的原創角色。

遇到喜歡的動畫或遊戲時，好想讓更多人知道這部作品！

遇到很喜歡的角色時，好想傳達這份激動的心情！

許多人會因為這些想法而開始一次創作或二次創作活動。

社群媒體上有許多同人作家的插畫、漫畫或小說作品，看了應該會想跟著畫看看吧？

從事網路活動並不難，但製作同人誌的難度卻提高許多。舉凡如何製作交稿檔案，如何與印刷廠洽談……搞不懂很多事也很正常。不過，一旦愛上同人活動就會開心到再也離不開，只因不懂就敬而遠之實在可惜！

因此，本書為想跨出第一步的人整理了開始同人活動的相關內容。一起嘗試製作漫畫、小說或喜歡的書籍吧。

當然，同人活動沒有正確答案，書中內容不一定都是對的。

同人活動看重經驗累積，需要自己參與很多年，從中找出自己的作法或參與方式，每個人都不一樣。

希望這本書，能對想跨出第一步參與同人活動的人有所幫助。

請務必好好享受同人生活。

CHAPTER

1

網路同人
活動

想自製喜歡的作品,或是遇到喜歡的作品領域而想創作時,建議
不要直接製作同人誌,而是從網路活動開始。

在自己沒有知名度的情況下直接參加同人誌販售會,作品的售出
機率非常低。尤其近年來,有不少一般參觀者會先做好購買清
單,買完清單裡的書就離場⋯⋯。為了讓更多人看到自己的作
品,網路活動和宣傳活動十分重要。

一次創作和二次創作的差別

什麼是**一次創作**與**二次創作**？

大家如果有參與創作活動或接觸創作作品，應該都聽過這兩個詞吧？一次創作和二次創作除了部分限制之外，基本上都可以自由從事同人活動。但是，投入二次創作活動時必須遵守幾項潛規則，否則可能發生無法挽回的情況。

本篇將說明兩種創作形式的差異之處。

 ## 一次創作

一次創作就是所謂的「原創作品」。不僅人物是原創的，世界觀或故事本身也自己構想。有些同人活動只能展示原創作品。

原創作品不只能製作同人誌，還能登入各大網路媒體並以電子書形式發表作品。此外，創作者在同人活動中被挖掘，進而成為商業作家的案例也不在少數。

一定要宣傳！

二次創作靈感來自原出處，知道原出處的讀者在活動中購買同人誌的機率很高。

但是，一次創作是指原創作品，因此沒辦法這麼順利。

應該從沒人知道作品的期間開始著手進行。請在pixiv或小說投稿網站等平台大力宣傳，公布當日販售的同人誌有什麼樣的內容。此外，可以使用Twitter的標籤功能，上傳價目表或樣品也能發揮效果。

 ## 二次創作

將既有作品的角色假想世界（原著未出現的日常事件、戰鬥、戀愛故事等），以漫畫、小說、插畫等形式加以創作的行為稱為二次創作。

二次創作是遊走在灰色地帶的活動。走錯一步就可能被原作者或版權方提告。請記住，這是在原作者和版權方睜一隻眼閉一隻眼的前提下進行的活動，請遵守規矩。

不可發布電子書

二次創作的同人誌表面上是「發行者與他人共同負擔印刷費所發行之非官方粉絲書籍」，屬於粉絲活動的一環。分發作品的所得費用必須視為印刷費。因此嚴禁販售100％獲利的付費電子書。以前發生過在付費電子書販售同人誌而被版權方提告的事件。

確認指導方針

如今二創作品量逐漸增加，許多作品領域有提供指導方針。

如果你想出同人誌的作品領域有指導方針，請仔細確認內容。

原作者會提出二次創作相關規範，不同領域的規範各有差異，例如：禁止R18作品、禁止製作立體物⋯⋯。上一部作品允許的事，現在這部作品未必同意。

一次創作和二次創作
有很多不同的規距，
不知道該怎麼處理時，
可以多多參考
創作者的社群媒體。

在社群媒體上傳作品

上傳社群媒體

在網路上活動也是很棒的同人活動。網路活動的好處在於不必花錢,可隨心所欲更新自己的作品。

而且,參與網路活動後還能在社群媒體找到同好,一邊增加讀者一邊挑戰實體活動,更有機會售出自己的同人誌。

想投入網路活動的人,現在可以先在Twitter建立一個同人活動專用帳號,並且上傳作品,或是在pixiv之類的插畫投稿平台創辦帳號並發表作品。

你也可以建立自己的網站,在網站上發表作品,先讓更多人看到作品是很重要的事。建議使用可快速吸引目光的社群媒體。

該畫什麼樣的作品不是本書會討論到的話題。想呈現自己的世界觀、想推廣喜歡的角色、想在作品中傳達自己的想法……動機有很多種。傾注自己的熱情和靈魂,一起做出優秀的作品吧。

網路活動的優缺點

從事網路活動有機會欣賞到免費作品,容易收到他人對作品的感想。匿名私訊功能讓用戶能夠輕易表達想法,成立專頁就能輕鬆漲粉,還有可能因此獲得力量。

但相對地,用戶也能傳送無心的批評或對立的言論。我們可能因為眾多稱讚中的一個批評而內心受創。

這時應該告訴自己別在意,網路上本來就有各式各樣的人,轉換心情十分重要。畢竟,作品一旦公開就會吸引很多人的注意,就某方面而言這也是沒辦法的

事，請看開一點。

此外，投入網路活動後，可能因為得知相同領域的同人作家追蹤數或好評數，而感到嫉妒或煩惱，產生這樣的想法：「他很受歡迎，但為什麼我的追蹤數就是不會增加？」我認為大多數開始同人活動的人，參與動機都來自於「想畫喜歡的事物」。請找回初衷，回想一下自己想描繪、想呈現什麼樣的東西，這樣不是很好嗎？

✅ 製作方便重複使用的檔案

在社群媒體公開作品時，「未來考慮參加實體活動」的人製作檔案時，要注意以後可能在同人誌中重複使用檔案，以便加以活用。

繪製插畫或漫畫作品時，最好建立解析度高且尺寸大的圖檔。解析度的細節將在第2章說明，插畫尺寸請設定B5～A5，解析度350dpi。如果上傳至網路的圖檔，解析度72dpi就可以了。

漫畫解析度建議設在350dpi到600dpi左右。高解析度插圖可能要花更多時間繪製，可是一旦用低解析度畫圖，之後就很難再提高解析度（放大也只會變成模糊的圖……），所以請養成先畫大圖再縮小的習慣。

✅ 重製網路作品不好嗎？

「把任何人都能在網路上觀看的免費小說重新做成同人誌，不會有人想看吧？」我們曾遇過一個為此煩惱的小說作家。

但是，網路作品可能因為作者的一個念頭就被刪除，所以很多讀者希望收藏喜歡的作品。而且，有些人認為已經知道內容才能放心購買，也有人不喜歡橫式小說，想看直式排版的同人誌。因此，如果想開始自製同人誌，從網路作品的重製本著手是不錯的方式。

社群媒體禮儀

原則上在同人活動中畫什麼樣的作品都沒問題，但還是有一些禮儀規範。為了在不造成他人困擾的前提下開心投入活動，請遵守相關規矩。

 迴避關鍵字

迴避關鍵字在二次創作領域是非常重要的禮儀。

前面有提到，二次創作是很敏感的領域，屬於灰色地帶。基本上作者和企業擁有原著和角色的著作權，二次創作會侵害他們的權利。因此，作者本人以外的人所作的角色或作品，頂多只是粉絲活動一環的創作行為，著作者是在這樣的潛規則之下容忍二次創作。

近年來，社群媒體的影響力擴大，一般人看到二次創作的機會隨之增加，毫不掩飾地宣傳二創作品會引起原作者的關注，基本上被認為是禁止行為。

特別是繪製二創BL配對時更應該小心。請只標註CP配對名稱以免名字被搜尋，或是刻意使用知道的人才懂的標註方式。

不能因為覺得旁人不會注意就不去遵守。自己犯的任何錯誤都會對喜愛的作者或官方企業帶來困擾，請務必銘記在心。

 關於成人向作品

延續剛才的迴避關鍵字話題，在網路上公開成人作品時請特別注意。同人販售會不可分發成人書籍給未滿18歲的讀者，在網路上也一樣。違反規範會導致原作者必須承擔責任，所以務必小心上傳的形式。

基本上R-18作品有多種處理方式，比如附上確認年齡的書頁、設定密碼或限制追蹤者等。

但畢竟在網路上無法看到對方的真面目，很多讀者會謊報年齡並申請追蹤。比

如Twitter個人資訊寫著18歲，稍微往下滑卻看到「我昨天在高中～」之類的話題。

先仔細確認讀者身分再公開作品是很重要的事。如果你覺得很麻煩，那還是不要在網路上傳成人作品比較安全。

✔ 注意未經同意禁止轉載

在網路公開作品可能遭遇**他人未經許可任意轉載**的情況。原因在於網路上的作品可以輕易複製下載。此外，也很常發生作品被惡意使用的問題，為避免這種事發生，請勿在網路上傳高解析度的作品。

除此之外，在二次創作的圈子中，有些外國粉絲會未經過同意就擅自轉載，或是擅自翻譯成自己國家的語言再轉載。請儘量寫上可辨識自己作品的名字，或是在個人資訊欄中標示禁止轉載的文字，藉此稍微降低權益受損的風險。雖然這是很難自行解決的問題，但事先了解才能加以應對，請在充分了解的情況下參與活動吧。

大部分的人都得
同時兼顧同人活動
及工作或學業，
別太操勞喔！

直書與橫書的差別

在網路上傳小說時，直書或橫書排版會呈現出不一樣的氣氛。請根據故事內容、長度或呈現的氛圍來決定直書或橫書。

直書，右翻書

一般日文小說的文字大多採直式排列。直書採右側裝訂。在表面書衣的（有書籍標題的封面，日本印刷用語以「書封1」表示）右側裝訂，書背在右側。國語課本幾乎都是直式、右側裝訂的形式，請想像國語課本和商業小說的外觀。

直書的優點

如上方所述，市面上流通的小說大多是直書。直書對平時有在接觸商業小說的人來說更容易閱讀。在網路上也可以輕易營造書本的氛圍。現在不用電腦也能在手機APP中簡單製作直書PDF檔。將PDF轉成圖片，就能上傳到社群媒體。

直書的缺點

平常不習慣看紙本小說的人可能會覺得有點難讀。小說以外的書籍（隨筆、工具書、報告等）不採用直書反而比較好讀。直書在頻繁出現英文的書本中更不易讀，最好別採用直式排版。

除此之外，直書還有其他限制，在Twitter上傳直書小說的圖檔時，一次貼文只能發4張圖……。

橫書，左翻書

改成橫書排版，裝訂方向也隨之改變。直書的封面是右側裝訂，橫書則是左側裝訂。英文課本或數學課本就是橫式、左側裝訂，這樣想像一下會更好理解。

橫書的優點

目前的主流網路投稿平台幾乎都是橫式排版。網路衍生的○○Channel（在真實大型佈告欄上書寫故事的作品，例如電車男是代表性作品）就是橫書更容易閱讀。

橫書的缺點

橫書對平時看慣紙本小說的人來說可能比較難讀。而且因為排版不固定，沒有適當地換行或分段會更不好閱讀。

小說重製的情況

將網路上撰寫的小說重新製作成同人誌時，通常會改成直式排版，但要注意的是，直接複製貼上後可能必須加以修改，比如換行或空一格。

MEMO 注意事項的禮儀

在二次創作中，網路作品或同人誌有些許狂熱內容時，標示「注意事項」是一般禮儀。比方說，有些人打從一開始就不想看壞結局、某個角色死掉的內容，最好事先標示提醒，可避免後續問題。

除了壞結局之外，其他還有戲仿、女體化、擬人化或作品中出現其他CP的情況，覺得有疑慮時先寫上注意事項就行了。

但是，壞結局或有人死亡是作品的重要橋段，標示注意事項就會劇透……所以有些人會儘量不標示結局。

遇到這種情況時，作者可註明「適合什麼都能接受的人」。又或者，你可以事先打預防針，告知讀者「不接受任何讀後投訴」。

專欄 1 同人誌販售會的常見用語解說

◆ 活動

同人誌販售會又稱「同人展」，在日本也會直接稱作「活動（イベント）」。還能更簡短地說：「下次活動（イベ）要做什麼？」

集結各種二創領域的販售會稱為「全類型同人展」，反過來說，單獨一部作品的販售會稱為「ONLY展」。針對某部作品一對CP的活動則是「CP ONLY展」。

◆ 分發

日本同人業界通常不以「販賣」一詞表示同人誌的販售行為，大多使用「分發」的說法，也就是將作品「分發給許多人」的意思。前面有提過二創領域遊走在灰色地帶，同人誌並非營利活動，而被歸類在粉絲活動，所以日本不說販賣，而是以分發代替。

此外，不論是社團參加者還是買書人，大家在販售會中都一樣是「活動參加者」，這已是同人展的共同認知。有人認為這是大家不說「販賣」而說「分發」的原因。

◆ 牆壁、鐵捲門

關於日本同人展的社團位置，牆壁旁邊的社團稱為牆壁社團，通常會安排人氣社團。其中需打開鐵捲門，往展場外側設置攤位的社團是鐵捲門組，通常會安排特別高人氣的社團。這些社團被安排在可排隊等待的位置。除此以外的其他位置稱作島，分別有島中央、島側邊、生日座位等名稱，位置根據社團人氣而有所不同。

CHAPTER

2

製作
漫畫同人誌

本章將實際製作同人誌。印刷用原稿跟網路用稿不一樣，解析度較高，尺寸也很大。實際印刷後，你可能會發現印刷細節比想像中還多，因此覺得自己雜亂的原稿很丟臉。不過，這是每個人都走過的路。

即使剛開始不順利，隨著作品數量的增加，我們會慢慢建立自己的筆刷粗細、密度的深淺等風格，首先試著做出一本書是很重要的事。

同人誌的紙張尺寸與裝訂方向

漫畫同人誌的尺寸

製作原稿檔案時要先決定同人誌的尺寸。漫畫同人誌的主要尺寸有兩種。

▷ **A5判（148mm×210mm）**

小筆記本或記事本的常用尺寸。一般影印用紙（A4）的一半。

▷ **B5判（182mm×257mm）**

筆記本或雜誌的常用尺寸。

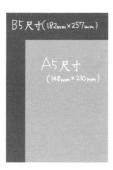
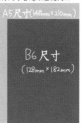

A5紙張尺寸很小，適合單頁分鏡格數或台詞較少的漫畫，或是四格漫畫。還有一項優點是，製作選集、重製書等頁數較多的厚書時，可以減輕重量。A5是小說同人誌的常見尺寸。而且，A5尺寸的印刷費比較便宜。

B5尺寸的紙張較大，建議用於分鏡或台詞多的漫畫，或在想展示大型插畫的時候使用。

兩者各有特色及優點，但基本上選擇自己想要的尺寸是最好的。

關於裝訂方向

不只同人誌,一般書籍也會根據內容或外型分為「**右側裝訂**」和「**左側裝訂**」兩種形式。

首先,漫畫同人誌的基本形式是右側裝訂。

不過,同人誌有右側裝訂也有左側裝訂。事先了解相關知識,說不定以後想做不一樣的書時可以派上用場。

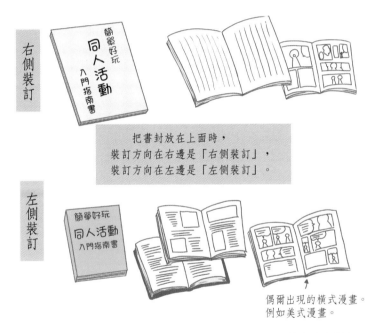

右側裝訂

把書封放在上面時,
裝訂方向在右邊是「右側裝訂」,
裝訂方向在左邊是「左側裝訂」。

左側裝訂

偶爾出現的橫式漫畫。
例如美式漫畫。

書背在右邊就是右側裝訂,書背在左邊就是左側裝訂,拿到書本時這樣想更容易理解。基本上,漫畫書或直式文字書是右側裝訂,小冊子或橫式文字書大多採用左側裝訂。

想製作繪本或設定資料集時,嘗試用左側裝訂也會很有趣。

原稿用紙與出血

✓ 關於原稿檔案的尺寸

製作漫畫同人誌的方法有兩種,分別是紙張(**手繪原稿**)和檔案(**數位原稿**),本書將說明檔案原稿的作法。

製作檔案時,數位漫畫原稿用紙也跟紙張一樣。

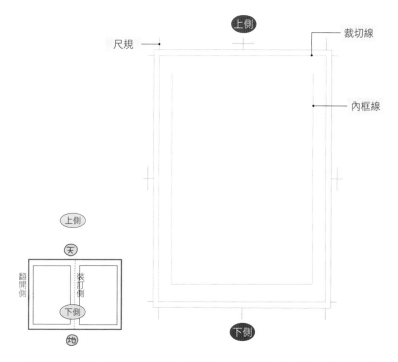

厚書會因為開合問題導致**裝訂**側不易閱讀。一般厚度的同人誌不必太介意這個問題,但最好還是不要把文字擺在很靠近裝訂側的位置。

尺規與出血

原稿檔案要做的比實際印刷尺寸更大。

製作印刷品時必須標示「**尺規**」，以便製作者及印刷廠雙方確認成品的位置。

交稿後的檔案會先印在大紙上，接著裁切成冊。尺規會在這時顯示裁切位置。

此外，裁切時或多或少會產生偏移，必須準備「**出血**」框線。

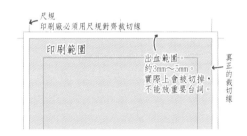

上下左右＋3mm～5mm的出血線，製作出原稿檔案。

請不要在出血區放入不能被切掉的文字或插圖。

相反地，在設計中刻意擺放可被裁切的文字或圖片也很有趣喔。

實際印刷的感覺不一樣！

由於印刷檔很難自行製作，建議下載印刷廠提供的原稿檔案，或是使用繪圖軟體的尺規原稿檔功能。

不同印刷廠的指定出血尺寸各有不同，請事先詳細確認。

解析度與色彩模式

什麼是解析度？

解析度是製作同人誌檔案的基本條件，也是很重要的項目。

圖像由**畫素**點狀物組成，**解析度**是表示畫素密度的數值。數值單位dpi是「Dots Per Inch」的縮寫，代表每英寸點數（dot）。

數值愈高則密度愈高，可呈現漂亮的高畫質圖片。

不過，解析度並非愈高愈好，因為圖片的密度愈高，檔案就愈大。

上傳至社群媒體的檔案、同人誌的文檔、封面檔，每種檔案都有各自合適的解析度，請設定適當的數值。

一般解析度的參考數值

▶ **72dpi** 適合上傳社群媒體或網頁的解析度
▶ **350dpi** 全彩原稿的解析度
▶ **600dpi** 黑白原稿（灰階／黑白二階）的解析度

基本上採用上方的尺寸就不會有問題，但在製作原稿檔以前先確認印刷廠的指定尺寸也很重要。

如果直接以低解析度製作原稿，之後就得全部重來一遍。

請一開始就確認好原稿用紙的尺寸和合適的解析度。

關於色彩模式

色彩模式和解析度一樣，是製作檔案時起初需要設定的數值。數位檔案和印刷品所需要色彩模式不一樣，讓我們一起確認吧。

封面採用**RGB**模式或**CMYK**模式。RGB表示每種顏色皆由紅、綠、藍等三原色混合而成，數位檔案、手機儲存的圖片或照片主要都是RGB檔。CLIP STUDIO PAINT的頂設色彩模式也是RGB，可描繪色彩鮮艷且顯色度高的插畫。

CMYK則由青色、洋紅色、黃色、黑色（Key Plate）四種成分呈現的顏色，是主要用於紙本媒體的模式。混合上述四色墨水可以做出各種不同的顏色。

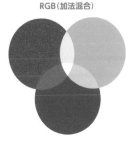

RGB（加法混合）

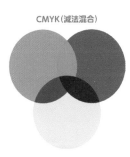

CMYK（減法混合）

原則上，印刷廠的封面稿件採用CMYK模式。印刷廠會將檔案改為CMYK模式，但RGB轉CMYK會導致顏色鮮艷度下降，因此最好先自行改成CMYK，提前確認完成品的顏色如何（尤其淺藍、淺綠、粉紅等顏色的變化很大）。

內文採用**黑白二階色調**或**灰階色調**。黑白二階色調是只以黑白雙色的表現模式，網格全都以網點呈現。灰階色調除了黑白色之外，還能以灰色呈現。想以灰色表現陰影時可使用灰階色調，不需要網點喔。

2
製作漫畫同人誌

書封製作

接下來要説明同人誌的門面，也就是書封的製作方法。

書封是書籍內容中最常被觀看的部分。不論在展場還是線上販售商品，封面都是買書人最先看到的地方。

一起用心製作封面吧！

✓ 封面檔案尺寸

書封尺寸需在目標書籍原尺寸的上下左右增加出血範圍。放大或縮小都有可能發生問題，所以要仔細確認尺寸和解析度。

基本上會將封面（**書封1**）和封底（**書封4**）做成一個檔案。

本書的封面檔作法與同人誌相同。書籍有加上蝴蝶頁，因此封面更寬。

想分開製作就必須將封面和封底區分清楚，讓印刷廠能一目瞭然。

封面尺寸的算法

B5

【直】263mm（直257mm＋上下出血3mm）

【橫】370mm＋書背寬度（外封面182mm＋內封面182mm＋書背寬度＋左右出血3mm）

A5

【直】216mm（直210mm＋上下出血3mm）

【橫】302mm＋書背寬度（外封面148mm＋內封面148mm＋書背寬度＋左右出血3mm）

※出血寬度為3mm，有些印刷廠會建議採用5mm，請事先確認。

> **什麼是書背寬度？**
>
> 書背寬度是指書脊的封面。
> 厚度會根據頁數、內文用紙的厚度而有所變化。

> **計算方法**
>
> （內頁數÷2×內文紙張厚度）＋（書封紙張厚度× ）＝書背寬度

【例】內文：白色上質紙70kg（厚0.091mm）

　　　書封：銅版紙90kg（厚0.08mm）　共28頁的書

　　　（28÷2×0.091）＋（0.08×2）＝1.252mm

　　　書背寬度為1.252mm。

　　　書背寬度可以調大一點，原則上將尾數進位為整數2mm。

　　雖然介紹了書背的算法，但其實許多印刷廠的網站都有自動計算書背寬度的工具，用工具算起來更簡單準確。

2
製作漫畫同人誌

此外，很多同人誌印刷廠的網站會提供包含書背寬度、尺規、出血範圍的書封模板。使用印刷廠的書封模板就不會有問題，請多多善用。

準備好封面檔後，接下來只要畫圖就行了。

綠陽社的模板。將插畫放入模板，刪除注意事項的圖層並整合。

✔ 成人向同人誌

基本上同人誌沒有內容限制，可以畫自己喜歡的東西，但成人向同人誌的封面一定要標示「R18」或「成人取向」。

製作CP同人誌時，為了讓讀者在遠處看清楚配對，許多作家會畫上兩個角色。有些人則另外標註CP配對是誰，是哪部作品的書。

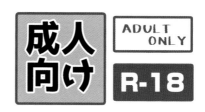

製作內文①···準備檔案

內文的製作方法

接下來,讓我們一起製作內文檔案吧。

撰寫內文是同人誌製作過程中最費時的工作。

但完成後能獲得很高的成就感,非常值得。

要堅持到最後,好好加油喔!

每個人想畫的漫畫都不一樣,只要畫喜歡的東西就好。全心全意投入作畫吧。

本篇主要會講解漫畫檔案的製作方法。

製作內文檔案

內文檔案的作法和書封一樣,在原尺寸上增加出血範圍。

B5

【直】263mm(257mm+上下出血3mm)

【橫】188mm(182mm+左右出血3mm)

A5

【直】216mm(直210mm+上下出血3mm)

【橫】154mm(148mm+左右出血3mm)

※出血寬度為3mm,有些印刷廠會建議5mm,請事先確認。

在以上尺寸中加入尺規即可作為原稿使用。

有些印刷廠的網站可下載內頁模板,請至印刷廠的網站檢視。

本書使用CLIP STUDIO PAINT EX製作內文檔案並加以說明。由於沒有複數頁面功能，使用PRO的人請一頁一頁製作。

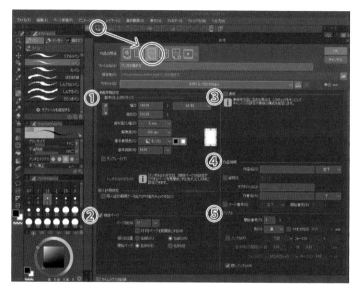

新建檔案→選擇漫畫。

檔名設為同人展名稱、同人誌標題，看起來比較清楚。

在預設中選擇同人誌的尺寸。

參考圖像選擇B5開 黑白（600dpi）。

① 裝訂（完成）尺寸

選擇A5開黑白後，軟體將自動建立合適的寬度和高度，維持即可。

下方標示的**裁切寬度**是指出血寬度。

軟體將自動選擇適合黑白原稿的600dpi解析度。

② 多頁

輸入不包含封面的內文頁數。

如果還沒決定好頁數，可在後續新增或刪除頁數，輸入大概的頁數也沒關係。

裝訂位置為「右側裝訂」（配合書的裝訂位置），

基本上首頁從「左邊開始」。

③ 封面

司時設定內文頁面和書封時，請勾選這個選項。

可以選擇彩色或黑白色調，解析度也能自動設定。

但原則上，封面和內頁的檔案還是要分開製作。

④ 作品資訊

在這裡輸入作品名稱、副標題、作者名，每一頁的特定位置將顯示資訊。

基本上，就算不輸入也沒關係。

⑤ 頁碼

書本或冊子的書頁側標示的頁碼。

可設定開始編號、文字顏色、頁碼位置及隱藏頁碼。

後續將進行詳細解說。

　　完成以上設定後，畫面會出現只有尺規的全白原稿。從下一頁開始，讓我們一
起畫圖吧！

製作內文②…分鏡稿、底稿

從此頁開始將逐一說明漫畫的繪製步驟。

不過,這些步驟並不是最有效率的漫畫繪圖流程,也不是唯一正確的方法。

請在實際作畫時,試著尋找自己順手的方法。

1 繪製分鏡稿

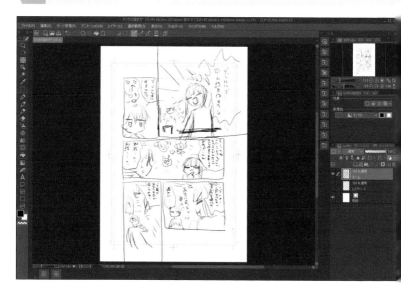

先製作一個分鏡。

在白紙上大致畫出分格、人物配置、台詞、對話框等內容。

也可以用筆記本或影印紙畫分鏡。

2 底稿

在分鏡稿上方繪製底稿。

在分鏡圖層上方疊加底稿圖
層。用筆記本畫分鏡的人可將
分鏡稿放在旁邊，一邊參考一
邊畫底稿。

降低分鏡圖層的不透明度，
調淡線條顏色以便作畫。

底稿儘量畫仔細、畫清楚，之後描線會更輕鬆。

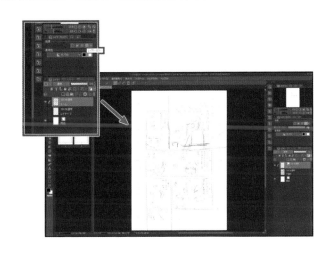

圖層屬性→效果→圖層顏色

選擇以上項目，更改整個圖層的線條顏色。

分隔線和描線是黑色的，所以用藍色畫底稿更清楚。

當然，用別的顏色也OK！

製作內文③…漫畫分格

CLIP STUDIO PAINT有提供漫畫分格素材，可在素材中尋找四格漫畫或某些固定的分格，只要貼上去就完成了。

此外，也有人會使用直線工具或長方形工具製作分隔線。本篇將解說正統的漫畫分格畫法。

 漫畫分格

在選單中選擇

圖層→新圖層→分隔邊框資料夾。

在這裡設定分隔框。

我喜歡粗的分隔框，因此設定3mm，請自由調整粗細。

完成設定後，畫面會出現四邊形的分隔，圖層屬性將新增分隔邊框資料夾。

外圍藍色區塊是使用**蒙版**的狀態，是分隔邊框資料夾中的隱藏部分。不過這跟印刷沒有關係，不必特別在意。

接下來，點選製作分隔→邊框線分割，切割框格。

還可以自由製作斜向分割線，想做直向分割線時，按住Shift鍵並分割框格，就能拉出筆直的線條。

不過，這樣還是沒辦法做出符合底稿的框格。想設定特定的框格尺寸時，請從工具面板選擇功能。

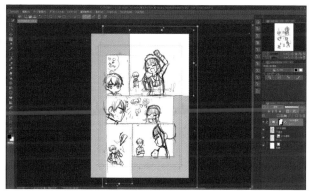

如此一來，延伸到紙張底端的大分格就完成了。

完成漫畫分格後，繼續下一個步驟吧。

框格之間的寬度

　　基本上商業漫畫雜誌的漫畫框格是長方形，框格之間大多有空隙（也有以直線區隔、沒有空隙的漫畫）。

　　規則是橫線之間的空隙較大，直線之間的空隙較小。有粗細變化的空隙可以讓漫畫分格的走向更順暢，請觀察並參考看看手邊現有的漫畫。

製作內文④…加入台詞

✓ 台詞

台詞漫畫製作中不可或缺的元素。構思情節時先在記事本輸入台詞,就可以毫不猶豫地加入台詞。另外,用Photoshop開啟CLIP STUDIO PAINT製作的附文字漫畫原稿,文字會轉成圖片(**柵格化**),請多加注意。

頁管理→編輯文字→打開情節編輯器→

在這裡輸入文字。

框格下方寫的數字是頁數。框格只會顯示已建立的頁數。

換行後框格會增加,請一邊新增框格,一邊輸入台詞。

先在其他記事本中單獨輸入台詞,再逐一複製貼上更簡單。

關於這裡的文字設定：

❶本篇的文字設定是連貫的，請事先設定字型和字體大小。

❷輸入台詞後，請儲存文字並關閉情節編輯器。

返回最初畫面，右上角將列出剛才輸入的台詞。

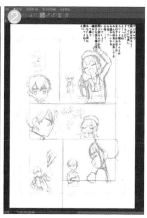

拖移台詞周圍的藍框，可以改變文字大小或移動文字。

把台詞移到你想擺放的位置吧。

想調整台詞時，可以在工具面板的文字設定中進行各種設定。

字體：更改字體

尺寸：更改文字尺寸

樣式：可使用粗體字或斜體字

對齊：更動行的基準位置

字元方向：可選擇橫書或直書

變形方法：可放大縮小，還能做出歪斜文字

台詞採用粗體字並更改字體，可以在漫畫中做出有強弱變化的台詞。

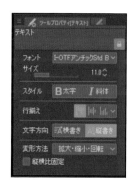

 對話框

對話框筆刷可以製作對話框。另外,也有人會用橢圓工具手動製作對話框。不僅如此,有些人會刻意徒手繪製對話框,徒手畫的對話框比較有特色,你可以根據自己的圖畫或漫畫類型採用不同的對話框。

❶工具面板→文字→對話框筆刷

用對話框筆刷畫出對話框後,對話框圖層自動產生,背景出現塗滿白色的對話框。

❷選擇對話框尾端,在對話框中加上尾巴。

如此一來,就能清楚看出說話者是誰。

想畫超出畫面的台詞時，在漫畫分格資料夾上另外新增一個文字資料夾，在這裡製作台詞和對話框。

這樣就能做出橫跨框格的台詞。

各式各樣的對話框

除了普通的橢圓形之外，對話框還有各種不同的形狀。不同形狀的對話框會帶給讀者不一樣的印象。一起運用多種對話框，努力增加畫面的層次變化，以增加易讀性吧！

對話框可以徒手繪製，CLIP STUDIO PAINT的素材工具中也有很多可拖放的對話框。可以改變對話框的大小或進行細部調整，請試用看看。

如何輸入易讀的台詞

關於漫畫的**文字植入**（在原稿中加入台詞）工作，只要花一點心思就能大幅提升易讀性，增加層次變化感。閱讀商業漫畫雜誌就更能看出文字植入有一定的規則。

兩種台詞示範對照

首先，請比較看看這兩張相同的漫畫。應該一看就能感受到很多不一樣的地方。

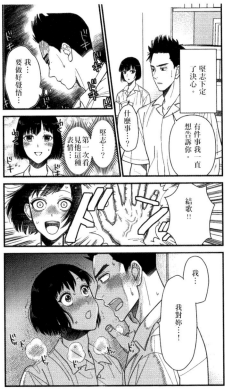

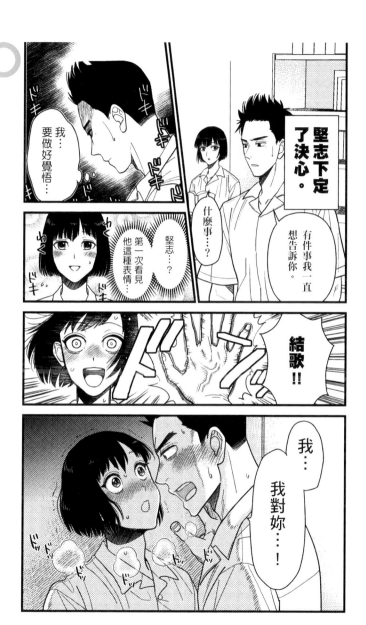

 ## 各式文字植入技巧

基本台詞建議採用Antigothic

　　剛才有提過，基本台詞建議使用**Antigothic（アンチゴチ）**字體。日文漢字是哥特體（Gothic／ゴシック体），假名則是明朝體（明朝体），這是許多商業漫畫都在使用的字體，因此讀者已相當熟悉，能迅速投入其中。有些網站會提供免費的字體，請搜尋看看。

使用不同字體

　　不能只用一種字體植入文字，而是要去思考台詞的類型並使用不同字體。舉例來說，普通台詞用Antigothic，獨白用哥特體，角色心情則用圓哥特體。這麼做才能讓觀眾判斷台詞是誰說的，角色有沒有發出聲音。

　　此外，同樣都是說話的台詞，請改變大聲說話時的字體，嘗試各式各樣的變化。

譯：有件事我一直想告訴你。

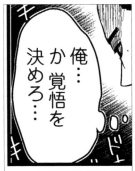
譯：我…要做好覺悟…

譯：堅志下定了決心。

如何打出好讀的台詞？

　　在易讀的地方將台詞換行是基本觀念。將單詞換行會造成讀者閱讀不易，無法吸收內容。

　　除此之外，根據對話框尺寸適度調整文字大小，做出強弱變化感會更好閱讀。

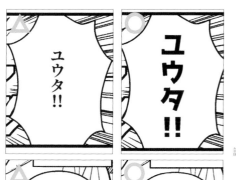

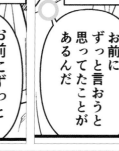

譯：有件事我一直想告訴你。

注意一行台詞的字數

對話框的一行字數不能太長，以免難以閱讀。每行7～10字以內比較好。但每行2～3字也不容易閱讀，請將對話框調整到良好的比例。

句號與逗號的使用

在日文中，植入文字時基本上可不使用句點和逗點（※譯：但中文漫畫會使用句點和逗點）。許多日本的商業雜誌出版社也不會使用句號和逗號。那我們該如何使用標點符號？原則上在「、」的地方換行，並輸入一個半形空格來代替逗號。

還有「！」後方也加一個半形空格會比較容易閱讀，請試看看。

例：「そうだ！やってみよう」

「そうだ！ やってみよう」

（譯：沒錯！我們試看看吧）

日文小説則會在「！」後方加一個全形空格，但在漫畫中使用全形空格反而不好讀，因此建議採用半形空格。

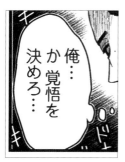

譯：我…要做好覺悟…

製作內文⑤…描線、塗黑

✅ 描線

接下來進入**描線**步驟。

依照前面分鏡稿→底稿的做法，降低底稿圖層的不透明度，調淡線條以便作畫。

如果對話框令人很在意，那就暫時隱藏對話框圖層。

新增一個描線專用圖層。將圖層名稱改為「描線」以便識別。請用喜歡的筆刷工具繪製線稿。

可以將人物、分格、背景的圖層分開，也可以在一張圖層中完成線稿。

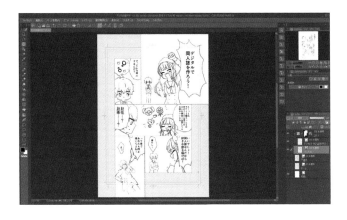

✓ 塗黑

完成描線後，開始進行最後步驟！

新增一個塗黑專用的圖層。

依照描線階段的做法，將圖層的顏色改為藍色。更改顏色只是為了更清楚區別塗黑的位置，當然也可以維持黑色。請以自己順手的方式自由上色。

❶填充→輔助工具（參照其他圖層）

在設定中點選你想填充的區塊，在線條框選處填滿黑色。

❷想在頭髮上添加高光，或是想在全黑的衣服皺褶上添加白色時，在塗黑圖層的

上方新增一個高光圖層，並且用白色筆刷作畫。

塗黑能讓畫面更清楚，呈現層次變化感。

再一下下就要完成囉。

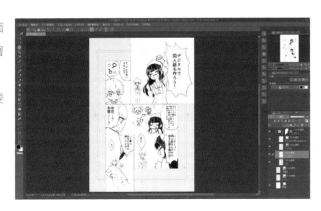

製作內文⑥···貼網點

網點

先在工具面板中點選自動選擇功能。

自動選擇→輔助工具（選擇參照其他圖層）

點擊你想黏貼網點的地方，選取範圍。

在右邊顯示的功能列中選擇新的網點。

接著就會出現簡易網點設定畫面。

在設定中選擇網點的線數、濃度、種類。

示範畫面選擇的是60線數／濃度50%／圓形網點。

按下OK即可在選擇範圍中貼上網點。

圖層面板中會自動新增網點的圖層。

在選取網點圖層的狀態下使用填充工具，就可以將剛才製作的網點貼上去。

想使用多種網點的時候，先新增一個網點資料夾會更方便。

除此之外，只要新增一個色彩增值圖層，在陰影或網點的地方塗滿灰色，在右側的效果列表勾選「網點」，該圖層就會變成網點，適合用於黏貼細緻網點的情況。

填滿灰色時，淺色是低密度網點，深灰色則是高密度網點。

網點線數的數值可在效果列表中調整。

防止網點出現摩爾紋

什麼是摩爾紋？

摩爾紋是指當規律的重複圖案相疊時，圖案發生周期偏移或形狀歪斜，進而產生不規則圖案的現象。

網點在電腦上看起來很漂亮，但實際印刷後可能呈現出不一樣的圖案。

摩爾紋的發生原因

有反鋸齒

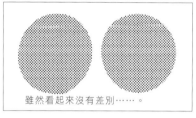

雖然看起來沒有差別……。

在灰階色調中製作網點時，放大觀察網點後會發現黑點周圍看起來比較模糊……。這種模糊的圓點會造成摩爾紋。

為避免摩爾紋的發生，應該將黏貼網點的圖層改為黑白調，將筆刷畫出的網格轉成網點時，在筆刷工具的消除鋸齒設定中，選擇最左邊的選項。

放大縮小尺寸時

在輸出設定中採用放大縮小100％，暫且不會有問題；但上傳到社群媒體時還是會發生必須縮小檔案，否則檔案太大的問題。

放大縮小至適合插畫的尺寸並輸出檔案，即可避免產生摩爾紋。

低解析度

低解析度的檔案畫質很差，即使在原稿完成後提高解析度，通常還是會出現摩爾紋，無法解決問題。

在製作原稿時，設定正確的解析度可避免摩爾紋的發生。

重疊黏貼網點

重疊的網點最容易引起摩爾紋的原因。

將不同間距和圖案的網點相疊，有很高的機率會產生摩爾紋。我們可以根據交疊的網點線數、角度來解決問題。

總之，只要調整網點的濃度設定就能防止摩爾紋，還不熟悉網點的新手最好別更改濃度以外的數值。

有摩爾紋

無摩爾紋

不過，不同角度的網點會給人不一樣的感覺，根據用途的不同，有時可能不得不改變角度，這時只能疊加相同線數的網點。

檢查交疊的網點

原稿的視窗會顯示畫面倍率。

請將倍率調到100％，畫面中的原稿會跟裝訂時的狀態差不多。重複黏貼網點時，如果角度或圖案有更動，請確認100％的畫面中是否出現摩爾紋。

建議會擔心的人將原稿檔案輸出並在紙上複印。這麼做不僅能檢查摩爾紋，還能確認台詞和圖畫喔。

製作內文⑦⋯最後修飾

✔ 效果

追加一些**集中線**效果。

新增一個集中線專用的圖層。

工具面板→圖形→建立尺規→特殊尺規

在特殊尺規的工具面板中選擇放射線，勾選編輯圖層上建立。

接著點擊畫面就會出現下圖的中心點。

只要朝中心點畫線，集中線就完成了！

用橡皮擦清除不需要的地方。

✔️ 手繪文字

接下來是最後一道程序。

加入「碰！」或「喀噠喀噠」之類的**手繪文字**。

第一步，新增一個手繪文字專用圖層。如果直接畫上文字會造成手繪文字疊在黑線、平塗區塊的上方，那就看不出是什麼字了。

圖片中的平塗區塊是藍色，所以看得到文字，但印刷裝訂時文字卻會被塗黑。

為了讓文字更明顯，在上面增加**邊界線**吧。

請選擇圖層面板→效果→邊界效果→邊緣。

這裡可以設定邊緣的粗細和顏色。

範例選擇白色3mm的邊緣，也可以依照喜好更改設定。

利用此功能在白色文字上增加黑色邊緣也不錯喔。

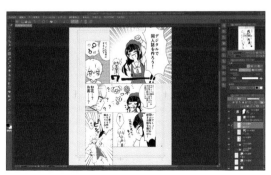

這樣就完成了！

以上就是漫畫的畫法。

雖然製作流程很繁瑣，但只要大量繪製漫畫就能逐漸熟悉，縮短製作時間。

另外，前面有提過漫畫步驟沒有正確答案，請以這本書的示範作為基礎，試著找出適合自己的方法。

實際印刷的範圍如圖所示。

取書確認時，為避免發生分格比想像中更小、圖畫被切掉之類的問題，輸出的尺寸範圍應該設在尺規內側，並在輸出時加以確認。

 檢查完成的原稿！

為避免交稿後出錯，請進行原稿最終檢查。

書封

☑ 尺寸是否正確（A5、B5、書背寬度）
☑ 標題位置是否在尺規的內側（刻意超出範圍的設計則沒關係）
☑ 封面、封底的位置是否正確（右側裝訂，封面在右，封底在左）
☑ 是否有尺規和出血
☑ 解析度是否為350dpi
☑ 顏色是否轉換為CMYK（印刷廠是否接受RGB檔）
☑ 是否已合併圖層

內文

☑ 尺寸是否正確（A5、B5）
☑ 對話框裡的台詞是否缺漏
☑ 不可裁切的台詞或手繪文字是否在尺規的內側
☑ 是否有尺規和出血
☑ 是否每一頁都有頁碼
☑ 解析度是否為600dpi
☑ 是否是灰階色調或黑白色調
☑ 是否合併所有頁面的圖層
☑ 是否有版權頁

交稿前的確認事項

☑ 所有檔案是否彙整在一個資料夾（內文、書封）
☑ 是否全部以原尺寸輸出檔案
☑ 輸出的檔案格式是否正確
☑ 檔名是否依照印刷廠指示命名（部分印刷廠並無規定）

完成以上確認事項後，所有工作都結束了！交稿吧！辛苦了！

加入頁碼

如何加入頁碼

頁碼是頁面角落標示的頁數。為了讓印刷廠和作者對書頁順序有共同認知，必須製作頁碼標記。

雖然有些印刷廠接受無頁碼的檔案，但為了避免原稿出現問題，請務必事先製作頁碼。沒有頁碼的話，印刷廠可能為此來電詢問。

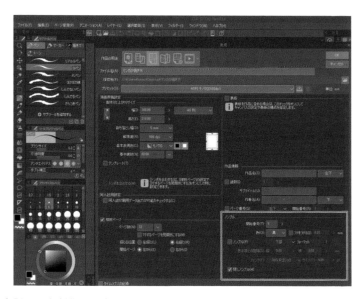

上圖是內文製作項目中的同一個畫面。

只要在此階段進行設定，軟體就會自動在每一頁新增頁碼。但需注意頁碼會統一標示在同一處。

想把頁碼放在不會擋到漫畫的地方時，可以不使用此功能，並且手動輸入文字。此外，頁碼有時會被平塗區塊的顏色遮擋，需將文字改為白色才能清楚呈現。

 ## 關於起始編號

起始編號是指第一頁的頁碼。

如果在這裡輸入1，頁碼就會從第1頁開始，輸入3就會從第3頁開始。

通常同人誌的封面是第1頁，封面的背面是第2頁，正文的起始頁則是第3頁（某些時候，需在交稿時輸入正文起始頁的頁碼）。

一般書籍大多會從封面以外的頁面開始加入頁碼。本書也是從封面以外的扉頁開始是第1頁，請至目次確認頁碼。

 ## 什麼是隱藏頁碼？

勾選這個選項的話，頁碼就會在出血範圍中出現。

也就是說，頁碼會在印刷裝訂時被裁掉，不想在漫畫中使用頁數的人請勾選隱藏頁碼。

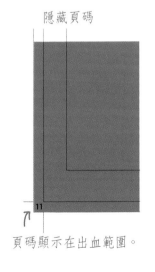

隱藏頁碼

頁碼顯示在出血範圍。

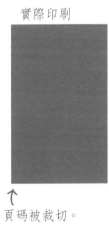

實際印刷

頁碼被裁切。

不希望漫畫內容被頁碼遮擋時可隱藏頁碼。

製作版權頁

如何加入版權頁

版權頁在同人誌的發行中是很重要的項目。

版權頁除了註明書籍製作者之外,還具有表示責任歸屬於何處與何人的用途。

同人誌有不全之處時,也能在版權頁找到聯絡方式。

有些印刷廠拒收沒有版權頁的檔案,製作時別出錯了喔。

最少需要註明以下六點事項。

▶ ① **書名**

▶ ② **發行日**

▶ ③ **作者**

▶ ④ **社團名**

▶ ⑤ **聯絡方式**

▶ ⑥ **印刷廠**

本篇將簡單説明各個項目的寫法。

漫畫和小説一定都要附版權頁!

あとがき ──

あとがきは
あってでもなくても。

裏付
本のタイトル ──
発行者名 / サークル名 ──
発行日 ──
連絡先メールアドレス ──

印刷所名 ──

① 書名

發行書籍的標題名稱。

請確實輸入正確無誤的書名。

② 發行日

原則上是在同人展發行書籍的日期。

只在網路販售的書可註明預計發售日。

③ 作者

繪製書籍的作者筆名。

選集則需標示發起人，多人合集則使用代表人，留下聯絡窗口的名稱，以便書籍不全時供讀者聯繫。

④ 社團名

複數社團可用代表社團名，聯合誌也可以使用聯合社團名。

⑤ 聯絡方式

電子信箱或網站連結。

請輸入無須登入即可進入的網址。

某些情況不適合單獨提供社群媒體或pixiv ID。

不過，同時提供電子信箱當然沒問題。

⑥ 印刷公司名

委託印製的印刷公司名稱。

可以直接輸入公司名稱。

請注意，別打錯株式會社的位置及日文漢字。

　　除了以上六點之外，許多人還會註明禁止任意轉載，禁止轉載與轉賣至網購平台、跳蚤市場APP等注意事項，或是提供心得分享QR Code。此外，在版權頁分享書籍發行的來龍去脈，或是內容的相關說明，讀者說不定會看得更盡興。

　　一起用心製作版權頁，負起責任並開心參與同人活動吧！

輸出檔案①…書封

「**輸出**」是將原稿檔案轉換為印刷檔案的功能。

不同印刷廠的交稿檔案格式各有差異,請事先到印刷廠的網站上確認清楚。

本篇將説明「psd格式」的輸出方法。

檔案→合併圖像並寫出→

.psd(Photoshop檔)

輸入檔名並儲存在容易記住的地方。

先製作一個原稿交稿專用資料夾以便區分。

軟體會自動將檔案格式儲存為先前選擇的.psd(Photoshop檔)。

通常印刷廠會規定提交的檔名(使用者No、預約編號等),一樣需要事先確認。

按下OK後就會顯示下圖。

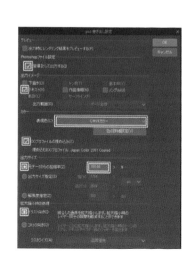

只有在輸出psd檔時,請勾選以〔背景〕輸出。

在輸出示意圖的欄位勾選文字。

顏色選擇CMYK。

※基本上顏色以RGB製作。CMYK顏色是轉換為印刷用的檔案。有些印刷廠可接受直接以RGB檔交稿。

請勾選嵌入ICC設定檔。

輸入尺寸100%。

放大縮小時的處理,勾選適合插圖。

完成以上設定後，按下OK。

這樣封面檔案就完成囉！

MEMO **書衣專用的封面資料**

　　也許漫畫同人誌很少遇到類似情況，但我們有時也可能接到文庫本的封面委託。文庫本的作法和商業文庫小說是一樣的，不同於一般封面，想包上全彩插畫書衣的情況並不少見。這時除了書封1、書封4、書背之外，還要在兩端加入包裹書封的折口。印刷廠要求的折口寬度各有不同，請事先查清楚。

　　這本書的封面也是另外包裝的全彩書衣，一張圖檔包括折口的部分。基本上，兩邊的折口寬度需一致。但這本書是左側裝訂，小說書衣的封面和封底位置左右相反，請多注意。

輸出檔案②···內文

接下來,一起輸出內文吧。

檔案→合併圖像並寫出 →.psd(Photoshop檔案)→

請提前新增一個內文原稿的資料夾,作為輸出檔案的目標位置。

檔案格式會自動帶入先前選擇的.psd(Photoshop檔案)。

勾選合併圖像並寫出。

請先向印刷廠確認指定的檔名。

按照書頁順序排列檔案,以便印刷人員進行確認,資料夾名稱以001、002、003的方式排列,根據書頁順序輸入數字。統一輸出時,軟體會自動依序分配數字。

頁範圍選擇全部,完成上述設定後按下OK。

在下一個畫面，只在psd格式時勾選
以〔背景〕輸出。

在輸出示意圖欄位中，

勾選十字規矩線、文字、頁碼。

輸出範圍為整頁，

顏色選擇灰階。

※部分印刷廠推薦黑白色階。

輸出尺寸100%。

放大縮小時的處理，選擇適合漫畫，

品質優先。

完成設定後，點選OK。

在目標資料夾中逐頁儲存原稿檔案。

這樣正文的輸出就完成了！

※圖片中的頁碼是從第3頁開始，所以檔名從honbun_003開始。

MEMO **圖層整合**

　　交稿給印刷廠時，原則上必須合併所有圖層。但有時只將圖層合併成一張還不夠完整。

　　輸出檔案時也會這樣選擇，當圖片已整合時，圖層名稱顯示為「背景」就表示圖層已是合併狀態。但名稱還是「圖層1」就沒辦法確實整合圖層，印刷廠可能會為了確認而來電聯絡，請小心留意。

製作選集①…委託的流程

將多位作家的漫畫或小說原稿集結成冊的書籍稱為選集,例如CP選集。選集可作為提升該領域人氣的契機,還能做出主題豐富的書,不同領域的需求各有不同,熟悉書籍製作後,要不要嘗試擔任主辦人?

不過,選集負責人會收到多位作家的原稿,為避免失禮並加快繪製速度,請謹慎地製作。

 ## 如何制定選集排程

製作或分發選集時,有許多必須注意的事項,以下三點特別重要:

▶ **時程表管理**
▶ **聯繫交稿人**
▶ **編輯工作(包含校潤)**

特別是時程管理,一定要事先決定才不會造成混亂。請彙整出一個時程表,並與交稿人共用以免出錯。

 ## 決定分發刊物的活動、合作的印刷廠

第一步,先決定分發刊物的活動展場吧。一般建議制定企畫後,配合半年後的活動時間。

決定要參加哪場活動後,接著決定配合的印刷廠。使用早鳥優惠或採取特殊裝訂的話,截稿時間會提前很多。有時甚至得在活動前一個月交稿。考量預算的同時請記得謹慎評估截稿時間。

決定封面裝訂方式

請提前決定封面該如何裝訂吧。特殊裝訂或特殊紙質的花費比普通裝訂更高，截稿時間也更早。

如果要委託插畫師繪製封面，請提早發案。如果想找設計師製作，也要提前預約。委託設計師時，請同時確認該在何時決定書背寬度。

回推時間，製作時程表

決定好印刷廠交稿時間後，接著要決定原稿的提交時間。建議在印刷廠交稿時間的一個月～兩週前提交原稿比較能讓人放心。

如果印刷廠和原稿的交稿時間太近，發生內容不全或遲交狀況時會很難處理。考慮到編輯所需的時間，最少需要兩週。自己平時很忙的話，編輯時間甚至會延長，請設定在一個月前處理。

原稿時間為3個月左右

接著設定原稿時間。時程視頁數而定，大概抓3個月的時間。每個人製作原稿的時間都不一樣。即使你能在一個月之內完成，有些人可能得花一倍的時間。有時也會因為其他事而耽誤原稿，所以時間請抓長一點。

從定案到分發選集，大約需要半年

訂好時程後，請通知你想邀稿的人。邀稿時間預估大約一個月。必須為對方保留是否接稿的猶豫期。

流程：提出邀稿1個月→原稿製作3個月→編輯工作1個月→提早1個月交稿→分發刊物。

雖然時程安排各有差異，但通常製作一本選集大概要花半年左右的時間。

2 製作漫畫同人誌

製作選集②···聯絡交稿者

　既然要製作選集，聯絡他人就是必要工作。請謹記主辦人的聯絡必須快速。本篇將介紹聯絡的時間、方法及聯絡事項。

 如何募集撰稿人

　撰稿人是選集中不可或缺的要素。撰稿人可分為委託型和公募型。

　委託型的好處是主辦人可以自行決定創作者，可以邀請朋友、互追的網友，或是雖不相識但想邀稿的人。缺點是對方可能拒絕邀稿。

　公募型是在Twitter或其他網站上公開招募撰稿人的方式。還可以藉由公募活動結交新朋友。但缺點是彼此不夠熟悉，發生問題時較難應對。

 委託邀稿

　首次的聯絡將決定他人對選集和主辦人的印象。請別忘記對方是撥空並協助製作選集，說話要禮貌客氣才行。

　除此之外，請在邀稿時告知選集的詳細資訊。

▶ **發行日**

▶ **書名（如尚未決定，則告知待定）**

▶ **是否有CP設定**

▶ **是否為R18**

▶ **選集的主題**

▶ **合作的印刷廠**

▶ **書籍尺寸**

▶ **截稿時間**

▶ **注意事項**

▶ **原稿的提交方式（檔案格式等）**

▶ **感謝詞**

一定要告知以上事項喔。因為這些資訊是對方考慮接稿的判斷依據。

✔ 務必提醒

從發出委託邀請到原稿提交日為止，時間都要空下來。期間可能發生忘記截稿時間，或是交不出稿的情況。為預防狀況發生，請務必確實提醒撰稿人。

原稿提交日的前兩週～一週，一併發送提醒通知。聯絡內容如下：

▶ **確認交稿時間**

▶ **遲交或有困難時的處理方式**

▶ **告知對方如果想討論，請主動聯絡**

提醒通知可以防止狀況發生或交稿疏漏。

✔ 收到原稿後

收到原稿後立刻下載檔案，並且確認內容是否完整。如果發現不全之處，請立刻聯繫交稿人。你也可以附上感謝詞或心得感想。

收下原稿後，請詢問對方後記的創作者名稱（Twitter、pixiv帳號）。

✔ 交稿後的聯絡

完成編輯工作並確實交稿後，請再次寄發感謝信。請在這時確認贈書的寄送方式。此外，如果已決定試閱本的公開時間，請提前告知其他人以便提高擴散資訊的機會。

製作選集③…分發後的流程

在活動中分發選集後,應該向所有撰稿者和協助者道謝。直到寄出贈書為止都不能鬆懈,需迅速聯絡。

 準備贈書以外的禮物

除了贈書之外,也可以準備禮品。主辦人可根據經費來決定品項,以下是常見的幾種。

▶ **手套**
▶ **餅乾之類的零食**
▶ **眼罩或暖暖包等護理用品**
▶ **泡澡劑**
▶ **QUO卡之類的禮券**

可以在信紙寫上參展心得,或是感謝的話語。零食和護理用品也很適合當作禮物,有些人可能對小麥或香料過敏,請先確認對方是否有過敏物。零食請準備可保存的類型,絕對別送生鮮食品。

此外,送太昂貴的禮券可能讓對方有所顧忌,一定要注意。

 如何贈書

贈書的方式有兩種。

活動當天贈送

活動當天在攤位贈書。

對參加社團或一般入場的撰稿人直接表達感謝，現場贈書或贈禮。如果是參加社團的撰稿人，那就到他的攤位贈書，或是事先跟對方約好，請他到自己的攤位領取。

郵寄贈送

有些撰稿人住很遠，沒辦法前往活動現場。如果無法當天贈送，那就以郵寄方式贈書吧。

在日本，建議採取Letter Pack Light的寄送方式，可寄送A4尺寸、3cm、4kg的包裹。郵局會提供寄件編號，寄送過程出狀況時可迅速處理。

文庫本尺寸的選集則推薦使用Smart Letter。雖不提供郵寄編號，但郵資便宜是它的特色。

表達感謝並告知重製日期

結束選集相關的聯繫往來之前，請告知重新製作的日期。即使我們收到選集的投稿，撰稿人仍擁有作品本身的著作權。

但是，如果撰稿人太早將內容放入同人誌或上傳到網路，可能對選集的分發造成影響。

請清楚註明可重製的確切日期，告知何時可以重製。每位主辦人的判斷不同，通常是發行日起1～2年後即可重製。

製作選集時必須記住的事

選集並非屬於一個人的同人誌，而是撰稿人花費時間和精力完成原稿的成果。

進行聯絡或展開行動時，請時時對撰稿人抱持敬意。

中途也有可能發生意料之外的狀況。無暇應付突發狀況時，也可以先取消發行，等情況穩定後再發行選集。

專欄 2 同人活動虧損是常態

　　雖然對第一次參加同人展的人說這種話有點刺耳，但還是要老實說，製作同人誌、在同人販售會加入社團，這些實體活動都要花到錢。所以最好在經濟無虞的情況下開始活動。

　　比方說，如果單看同人誌的銷售情況，全部賣完有機會收回印刷費。但在販售會中參加社團也要花錢，還得另外準備活動需要的小物品。

　　不只如此，住郊區的人還要花很多交通費，無法當天來回的人需要住宿費。活動現場需要伙食費、交際費。

　　再加上參加活動當然會有「想買書」的衝動，所以需要購物費。如果要搬運行李，還需要一筆運費、服務費……在看不見的地方也得花錢。

　　不過，即使需要一筆開銷，同人活動依然是很有趣的活動。平時只能透過網路交流的網友可以實際對話，將自己的作品製作成冊，還有人願意買下來，這些都是網路活動無法取代的樂趣和充實感。只要參加一次社團活動就會想去下一個場次……同人活動就是這麼有趣。

　　我個人覺得同人活動非常好玩，希望大家都能參加看看。不過，還是應該考慮到自己的收入和打工費，最好事先了解自己的狀況再開始參加。

3

製作
小說同人誌

本章將講解小說同人誌的製作方法。相對於能在網路上查到許多教學的漫畫，寫小說的人雖多，介紹小說寫法的資源卻很少。

但是，每當我閱讀各式小說時，總會想著要是花更多心思設計或排版就能增加易讀性。希望有這種想法的人都能閱讀這本書。本篇針對第一次製作小說同人誌的新手，提供資料作法等豐富實用的資訊。

各類書籍尺寸與特徵

✓ 同人誌書籍尺寸

一般來説，同人誌大多為下方幾種尺寸。漫畫同人誌的章節有提過，小説的尺寸更多樣化。

▶ B5

「學生用筆記本的尺寸」，漫畫同人誌大多使用此版型。

▶ A5

「日本教科書的尺寸」，小説同人誌大多使用此版型。

▶ 新書版型

尺寸較細長，與日本書店陳列的文藝書籍尺寸相同，被認為是小説同人誌寫手「很想製作一次的理想版型」。

▶ 文庫

大小是A5的一半，A6尺寸。尺寸跟日本書店的文庫本一樣。

▶ 變形尺寸

裁切A5或B5長邊的正方形版型，或是在橫邊裝訂，廣義上屬於「變形尺寸」。

小説也有多種尺寸

A5尺寸 148mm×210mm

B6尺寸 128mm×182mm

新書版型 105mm×173mm

文庫本 105mm×148mm

基本上只要選擇自己想做的尺寸就行了，不知該選哪種尺寸時，選擇該領域作品中的常見尺寸，讀者就不必為了收納書本而苦惱。

　　除此之外，配合預算做選擇也十分重要。

　　印刷價格大致依據①尺寸、②頁數、③數量來決定。

　　通常書本愈大，印刷費愈高。此外，頁數或印量愈高，印刷費也愈高。

　　問題是「最小的文庫本是否比A5便宜」？

　　單頁的印刷成本確實比較便宜。但A5和文庫本的每頁字數相差一倍左右。

　　也就是說，50頁A5尺寸可以容納100頁文庫本的內容，100頁文庫本和50頁A5相比，A5尺寸很有可能更便宜。

　　這部分需同時考量到自己的創作類型、預算及書本的存放空間再決定。

MEMO　**文庫尺寸增加**

　　說起日本的同人誌小說，基本上A5尺寸直到2010年代中期都還算普遍。但近年來，愈來愈多人製作文庫尺寸的小說。

　　因為文庫尺寸跟書店實際販售的小說尺寸一樣，或許大家都很憧憬吧。而且文庫本更方便運送，包上書衣就看不出來是同人本，這些都有可能是受創作者喜愛的原因。

　　但相對來說，新書版型的出現頻率感覺比全盛時期還少（我本身蠻喜歡這個尺寸）。如果你打算配合其他書籍的尺寸，那新書版型也許比較難製作。

小說同人誌該用哪種尺寸？

前一頁已經介紹過書籍尺寸了，本篇將針對無法決定尺寸的人重新整理出挑選尺寸的判斷條件。

不一定要在「製作前」做出決定。可以在完成原稿後根據內文量（字數）來選擇書籍尺寸。

不過，如果能在一開始就決定好「書籍尺寸」，使用Word之類可直接轉換PDF檔的軟體時，就能在起初使用印刷尺寸的格式設定（模板），以更方便的方式開始寫作。

本篇將同時介紹如何製作並選擇印刷模板（格式），開始撰寫正文之前，一起決定同人誌的尺寸吧。

「我想做這個尺寸！」如果無法像這樣明確地選擇時，那就嘗試以幾種觀點來思考來決定尺寸。

① 配合該作品領域流行的尺寸

有些作品領域的主流尺寸是A5，但也有以文庫尺寸為主的類型。

配合作品的主流尺寸可展現出一致性。而且，優點在於讀者收納戰利品時，統一尺寸更方便整理。

② 選擇自己買同人誌時覺得好讀的尺寸

書籍完成後，第一位讀者就是自己。

採用自己也覺得好讀的尺寸，印刷完成時一定會很有成就感，拿到成品時更是心滿意足。

③ 重視外觀

最適合完整展現小說感的尺寸是文庫和新書版型，讀者一看就知道「這是小說」，最適合在販售會等同人活動中推銷小說時使用。

雖然還是有文庫尺寸的漫畫同人誌，但比A5尺寸少見。

有厚度的文庫或新書版型更好看，就像真正的商業書一樣，包裝設計書衣或書腰也很好玩。

④ 考量庫存空間

自己家裡有空間放庫存當然最好，但沒空間放書也是很常見的情況。

小尺寸的文庫本不易找到存放處，頁數少的A5尺寸可大量裝入紙箱，更容易找到存放空間。

出版的書愈是增加，愈要煩惱該庫存的存放地點，因此這也是用來決定尺寸的依據。

⑤ 依預算選擇

雖然這麼說感覺很貪小便宜，但金錢是很重要的條件。

印刷費的高低大多與尺寸或頁數有關。

封面的體裁或效果選擇（如燙箔、變形裁切）也會影響價格，考量封面和內文印刷的基本價格時，尺寸愈大價格愈高（還有紙張的費用），頁數愈多價格愈高（因為紙張增加）。

大家是不是覺得，那尺寸最小的文庫本應該最便宜吧？但前面有提過，尺寸小較小，每頁可容納的字數也會減少。這表示版型愈小，總頁數愈多。

文庫相當於A6尺寸，大約是A5的一半。換頁和斷句都不一樣，大概計算一下，文庫本的頁數必須是A5的2倍。因此印刷費也會增加。

當然，每家印刷廠的價格各有不同，請參考目標印刷廠的價格表並仔細考慮。

 ## 先訂尺寸再撰稿的好處

先決定書籍尺寸、格式設定再開始撰稿的好處在於，可根據印刷後的實際外觀來思考架構，比如換頁的地方、切換段落的地方等。

▶ 將大翻轉情節放在翻頁後的第一段，是不是印象更深刻？

▶ 重要的告白台詞段落卻要翻頁閱讀，感覺不太好……。

▶ 標點符號沒有適時配合台詞量，導致下一頁只有句末問號!!!

以上情況都只是舉例，寫作時留意書面格式才能做出易讀的文章架構。

我曾遇過最後一頁的最後一行只有「た。」的情況。而且還是奇數頁（書頁的右側），翻到下一頁只出現「た。」。

我覺得這樣實在不行，於是努力刪改文章，把多出來的「た。」挪到上一頁。

雖然這是比較極端的例子，但只要多花點心力就能提高文章的易讀性，並且節省頁數。

作家京極夏彥以在單頁內完成一段文章，仔細調整換行而聞名。堅持一行有幾個字，或是一頁有幾行……先決定書面格式再撰寫文章，之後就不用煩惱該如何調整。

在重要情節的地方換頁…

だ…」

「俺、お前のこと…ずっと前から気になって…つまり、お前のこと好きなん

72

 直書？橫書？

一般來説，小説同人誌採取直書形式，書的右側長邊是書背封面，這是「右側裝訂」。以常見的書來説，就是國語課本的形式。

在日文中，一頁書寫的「欄」數稱為「欄目排版」，通常A5和新書版型大多有2欄，B5有3欄，文庫本則是1欄。

不過，有些新書版型沒有欄目，只有1欄；有些B5尺寸則是2欄排版，同人誌可按照作者的想法決定排版。

有些作品領域或內容採用左側裝訂的橫書形式（數學或英文課本的格式）。

適合橫書的例子：

▶ 佈告欄、對話形式的故事

▶ 英文、義大利文等外語，應採橫式書寫的故事

MEMO **同人誌是能夠有所堅持的世界**

自製書籍可表現出專屬自己的世界。如果你對某些事情有所堅持，那就盡情發揮，展現給讀者看吧。

除了第四章講解的封面或內文的特殊裝訂之外，還會遇到許多懷抱不同堅持的作家。比如説，有人只是為了喜歡的CP顏色而統一封面，並且持續創作。有人會在寫作時仔細調整內文的漢字和假名，也有人細心計算情色場景的比例或頁數量。

自行影印書籍時，有些和風類型的書會採用「日式線裝」，以繩子裝訂出傳統書籍，一本一本製作。

每次看到這種同人小説，都會感受到商業小説所沒有的獨特魅力，變得更喜歡閱讀同人小説。

對內容講究的人一定很多，但除此之外，對書籍的裝訂或呈現方式有所堅持，也會有愈來愈多讀者喜歡你的書。

用什麼寫作？如何印刷？

同人誌也可以採取電子書的形式，但本篇的介紹以「印刷紙本書」為主。

製作紙本書的最後需要將作品「印刷成冊」。

因此必須採用「可印刷的檔案格式」，反過來說，這表示「只要能做出可印刷的檔案，任何工具都可行」。

印刷廠有各自指定的交稿方式，請先確認清楚。

通常會指定以PDF檔或Word檔交稿。7-ELEVEN等超商影印機可影印PDF檔，因此本篇的目標是「以PDF檔交稿的作法」。

 PDF的優點

有些同人印刷廠接受Word檔，但有些不接受。因為不同版本的Word檔在排版上有些微差異，就算在自己的電腦中看起來很完美，還是常發生印刷廠排版移位的問題。如果使用了印刷廠沒有的字體，字體可能被更換，導致成品跟想像的不一樣。

基本上印刷廠都會收PDF檔，而且固定的排版更令人放心。

即使電腦沒有安裝Word，還是可以瀏覽PDF檔，也能用手機確認畫面。

 常用的付費軟體

Word

微軟公司的文書軟體。日本同人圈裡最常用的軟體。

Word大致可分為每月訂閱制及買斷制兩種方案。

Word可將文件儲存為標準「PDF檔」，不需使用其他PDF轉檔軟體。

一太郎

　JustSystems公司的日文文書軟體。軟體附屬的日文輸入法「ATOK」非常好用，是日製軟體才有的最美日文輸入法。但它是Windows專用軟體，不適用於Mac。

　此軟體也能儲存標準「PDF檔」，不需要使用其他PDF轉檔軟體。

※本書解說使用的Word為每月訂閱制的「Office 365」。2022年6月當時的最新版本，功能表架構與舊版Word略有不同，請見諒。

 ## 常用的免付費軟體

手機版Word

　10吋以下的平板電腦或智慧型手機可使用付費版Word。

　有些功能跟電腦版不一樣，因此無法使用，但可以儲存PDF檔，送出前想稍微修改原稿時，手機版是很方便的工具。

不適用的例子：

▶ 假名標示、直式文字配橫向數字等設定
▶ 格式設定中的欄目排版（※付費訂閱即可設定。已完成欄目排版設定的檔案也可免費編輯。）

Office Online - Word

　其實還可以在瀏覽器中使用Office。但功能有限，很難做出同人誌印刷用的PDF檔。

　不過，線上版足夠應付暫時編輯或閱覽檔案內容的情況。

使用哪種日文字體？

關於字體的種類

有聽過**明朝體、哥德體**或其他日文字體嗎？

首先介紹幾種基本的日文字體。

哥德體

文字的橫向和直向線條粗細一致。文字因為線條一樣粗而容易閱讀，缺點是難以區分日文漢字的「一」和延伸線條的「－」。

明朝體

明朝體不同於哥德體，是文字橫線較細的字體。不僅橫豎線條分明，還能做出收、撇、捺等裝飾性表現，因此可以清楚辨別前一項提到的「漢字一與延伸線一」。

楷書體

工整的手寫字體稱作**楷書**，變成字體後就是楷書體。

楷書體的假名文字比明朝體更柔和，有手寫字的味道。

楷書體是被廣泛用於印鑑和印章的字體，日本市售認印（日常最常使用的未登記印章）經常使用。

教科書體

主要用於教科書的字體。相較於相同尺寸的明朝體，教科書體的文字感覺更小。

明朝體的字體特色「撇」是獨立的一畫，和正確的筆畫數不同。這種差異會造成學習困擾，所以才衍生出接近手寫字的教科書專用體。

Antigothic

稱作「Antique Gothic」，口語說法為「Antigothic」。

Antigothic並非嚴謹的字體名稱，是日文漢字哥德體（Gothic），以及假名 Antique體（與哥德體組成的粗假名字體）組成的字型。

大多用於漫畫台詞。

常見的直式小說字體有「明朝體」、「楷書體」、「教科書體」。

文字是小說的所有資訊來源，應避免前面提到的一個文字有複數意義的情況。 哥德體適合橫式網路小說。其中一個原因在於日本人在網路閱讀文章時，眼睛比 較習慣看哥德體。

原則上，同人誌採用明朝體就不會有問題。想在歷史類故事中呈現古樸形象 時，楷書體說不定很適合這種氣氛。

用螢幕檢視橫式文字不容易看出差異，建議用影印機或超商印表機印出來，試 著比較看看。

<div style="margin-left: 2em;">

霧がはれて、お日さまが丁度東からのぼりました。夜だかはぐらぐらするほど まぶしいのをこらえて、矢のように、そっちへ飛んで行きました。。(小塚ゴシック)

霧がはれて、お日さまが丁度東からのぼりました。夜だかはぐらぐらするほど まぶしいのをこらえて、矢のように、そっちへ飛んで行きました。(游明朝)

霧がはれて、お日さまが丁度東からのぼりました。夜だかはぐらぐらするほど まぶしいのをこらえて、矢のように、そっちへ飛んで行きました。(HG正楷書体-PRO)

霧がはれて、お日さまが丁度東からのぼりました。夜だかはぐらぐらするほどまぶしいのをこらえて、 矢のように、そっちへ飛んで行きました。(HGP教科書体)

霧がはれて、お日さまが丁度東からのぼりました。夜だかはぐらぐらするほど まぶしいのをこらえて、矢のように、そっちへ飛んで行きました。(源暎アンチック)

</div>

 MS明朝與MS P明朝的差別

本篇以Windows標準日文字型的MS明朝為例，字體名稱分為有加「P」和沒加「P」兩種類型。

P是「Proportional」的縮寫，代表「相稱的」、「均衡的」、「成比例的」意思。

字體中的「Proportional Font（比例寬字型）」表示個別設定每個字的字寬。

只看文字說明可能很難理解，請看下圖的實際示範。

(MSP明朝)

お日さまが云いました。
でした。かえってだんだん小さく遠くなりながら
行っても行っても、お日さまは近くなりません
てって下さい。」
は小さなひかりを出すでしょう。どうか私を連れ
ん。私のようなみにくいからだでも灼けるときに
連れてって下さい。灼やけて死んでもかまいませ
「お日さん、お日さん。どうぞ私をあなたの所へ

(MS明朝)

お日さまが云いました。
でした。かえってだんだん小さく遠くなり
行っても行っても、お日さまは近くなりません
てって下さい。」
は小さなひかりを出すでしょう。どうか私を連れ
ん。私のようなみにくいからだでも灼けるときに
連れてって下さい。灼やけて死んでもかまいませ
「お日さん、お日さん。どうぞ私をあなたの所へ

補充說明，比例寬字型的相反是固定寬或等寬字型，不論是窄字（如英文I）還是寬字（如英文W），等寬字型的字寬都是一樣的。但比例寬字型的字寬可以更動，窄字可以更窄，寬字更寬。

雖然比例寬字型在電腦或手機中看起來沒問題，但用於印刷品時，一行的長度會凹凸不平，文字的橫向位置無法對齊，外觀因為比例不均而不夠漂亮。

也許有人會認為既然橫寬有問題，那改成直書就好了。但這會造成括號和標點符號擠在一起。

所以印刷檔一定要選用固定寬字型。

付費字體與免費字體

字體分為付費和免費兩種，有各自的使用規範。

請務必在遵守規範的前提下愉快體驗同人生活。

MEMO　同人誌是營利？非營利？

不少免費素材或免費字體的使用規定為「禁止營利之目的（或者以營利為目的者應付款）」。

那同人誌算營利，還是非營利呢？

營業額收益為負值表示營利赤字的社團算非營利團體嗎？這實在難以斷言。

因為只要素材提供者認為「就算書籍對價只有一元，有收錢就算營利」，那對版權方來說，這就是正義。

日本有些素材網站會詳細標示「禁止營利，同人誌除外」。

但在無標示的情況下，同人誌在營利或非營利的定義上較模糊，無論如何都想使用該素材時，建議先詢問作者的意見。

製作正文①…格式製作

從本篇開始將以Word實際製作原稿專用格式。

有些印刷廠會提供Word交稿專用模板,可善加利用。

為了熟悉Word的常用設定,範例將依序說明「A5、2欄印刷設定」。

製作這種排版的小說頁面。

首先，最低限度的設定如下所示。

❶ **留白的尺寸、頁碼（頁數號碼）的位置**

❷ **欄位的上下間隔**

❸ **字體大小**

❹ **行高、一欄的行數**

❺ **字距、一行的字數**

不論尺寸、欄目如何，都要記得思考留白的空間是否恰當。

此外，留白區域可以放頁碼，因此得同時考慮頁碼的文字大小。

該保留多少留白空間呢？請想想看書本打開的樣子吧。

太多留白會造成只有頁面中央有文字，這樣不好看。

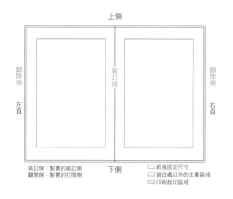

裝訂側：製書的裝訂側
翻開側：製書的打開側

□ 紙張固定尺寸
□ 留白處以外的主要區域
□ 印刷裁切區域

但反過來說，留白太少會讓文字擠成一團，不僅感覺很擁擠，還會被拿書的手指擋住，或是打開書本時，由於文字太靠近裝訂處而難以閱讀。

特別是平裝書的頁數愈多，文字愈難閱讀，一定要多加注意。如果手邊有很厚的書，請確認看看。

那麼，大致上應該設定多少尺寸呢？

左右留白

中間裝訂最好10mm以上，側邊裝訂15～20mm以上。

上下留白

留白空間可以跟左右側留白一樣，請將頁碼的空間也考慮進去，並且決定尺寸。基本上，有頁碼的那側保留多一點空間會比較平衡。

頁碼和正文之間也必須保留適當的間隔。頁碼的位置太偏上可能與正文混淆，太靠下則可能在裝訂時被裁掉。

接下來，用Word實際製作A5同人誌檔案吧。

新增檔案的設定通常是「A4尺寸、橫式」，在「版面配置」中更改檔案尺寸和文字方向。

※新檔案的內文區域是空白的，因此不方便說明，這裡隨意使用文章示範。

這時的紙張方向有可能是橫的，請將「方向」改為直向。

設定好紙張尺寸後，設定留白空間。

版面配置中的「邊界」項目有幾種預設尺寸，這次示範想根據喜好設定，因此選擇「自訂邊界」。

在顯示的屬性畫面中輸入喜歡的數字。

範例設定為左右20mm、上20mm、下25mm。頁面下端需放頁碼，所以要增加一點邊界。

設定前後對照圖。可以看出本來很寬的邊界留白變小了。

初期的邊界　　　　　　設定邊界後

接著設定字型、尺寸。

日本同人誌的常用尺寸大多是8pt～10pt。

A5同人誌的主流大小是9pt，文庫本或新書版型的版面比較小，有時字體需要縮小一點，設定為8pt。

不同作品領域的常用規格各有差異，比如「文字多半較大」或「文字多半較小」，因此也可以配合該作品領域的普遍習慣。

大量使用假名標示時，正文字體太小，假名標示會跟著變小，可能造成閱讀困難。這時請先考量文字比例再決定大小。

MS明朝的字體尺寸變化如圖所示。同一篇文章看起來卻不一樣。

範例的正文設定是「MS明朝、9pt」。

點選「常用」功能中「字型」右下角的標記，就能打開字體屬性視窗。在這裡設定字體和文字大小。

英數字的字體可維持預設，如果要在內文使用半形英文或數字，先設定成「與中文相同的字體」就行了。

全部採用MS明朝

10.5pt
て、急いでそのままやめました。
カムパネルラが手をあげました。ジョバンニも手をあげました。それから四五人手をあげようとし

10pt
をあげました。ジョバンニも手をあげました。急いでそのままやめました。
カムパネルラが手をあげました。それから四五人手をあげようとして、

9pt
ました。ジョバンニも手をあげました。それから四五人手をあげようとして、急いでそのままやめました。
カムパネルラが手をあげ

8pt
ジョバンニも手をあげようとして、急いでそのままやめました。
カムパネルラが手をあげました。それから四五人手をあげました。

7pt
ニも手をあげようとして、急いでそのままやめました。
カムパネルラが手をあげました。それから四五人手をあげました。ジョバン

※字體大小7～10.5 pt的參考對照圖。實際尺寸請參考第212頁。

目前還是「A5一欄」的狀態，在「**欄**」設定中改為二欄。

點選「版面配置」中的「**欄**」。欄跟邊界一樣有幾種預設選項。

欄目的間隔（上下的空白區塊）太窄會看不出是兩欄，導致讀者誤以為是由上而下的連續文章，但留白太多的話，空白的中央區塊感覺會很空虛。因此，欄位不能交由系統決定，需選擇「其他欄…」設定自己能接受的尺寸。

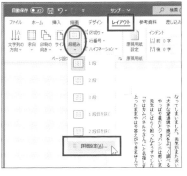
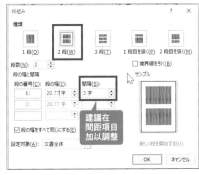

選擇二欄，設定上下間距。

有「寬度」及「間距」兩種設定方式，原則上建議採用「間距」設定。

間距＝2字　　　　間距＝3字　　　　間距＝4字

這裡準備了2～4字間距的範本。

2字間距感覺有點窄，因此範例設定為3字間距。

※以3字版型為準，畫出基準線。

頁面的外觀已經改善很多了。接下來將設定被延遲處理的每頁行數、文字數。

一頁太多行會壓縮假名標示的空間。放太多文字則會造成文字重疊而難以閱讀。

不知道該怎麼設定的時候，先試寫一些文字並標上假名或著重號，這樣會比較清楚。

此外，即使電腦預覽畫面中的文字重疊了，轉成PDF後可能是正常的。

這種情況和使用的字體有關，因此至少要轉PDF檔，最好用影印機印出來確認文字。

選擇「指定行與字元的格線」，設定字數22、行數20，沒有特別要求的話，也可以選擇「指定每頁的行數」。選擇「沒有隔線」會降低設定的靈活度，不建議使用。

標示注音或著重號時，有時軟體會自動放大行距。

Word很常出現這種情況，影響印刷同人誌時的排版美感。

為了防止軟體自動調整寬度，需要「固定行距」。

不是調整「文字幾倍」的比例，而是將間距設定為固定的pt，以免注音或著重號擅自變動。

這時不能隨便輸入數值，在版面設定中指定「行高數值」就能以適常的行距加以固定。也可以在版面設定中使用這裡的固定數值。

在行距選擇固定行高，
搭配版面設定
所指定的行高值，
修正偏移問題！

順帶一提，行距設定為文字尺寸的1.6～2倍，看起來感覺還不錯。

如果文字是9pt，則行距是14～18 pt，請簡單比較看看吧。

12pt

14pt

18pt

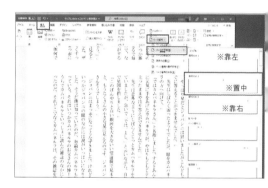

接下來補充介紹一些更講究的設定。

如果不喜歡假名和內文字元之間的空隙，在「段落」中將「中文印刷樣式」的「字元間距」項目改為「文字對齊方式」即可調整。

這是很細節的設定，請試著找出自己看了覺得很「喜歡」的行距和字元間距吧。

最後設定假名標示的位置。

使用Word的加入頁碼功能。這次的假名位置在頁面下方，因此選擇下方的書頁中央。

但是頁碼和正文內容重疊了，而且文字感覺太大。

在選取假名標示的狀態下打開常用選單，或是在彈跳選單中調整字型和尺寸。

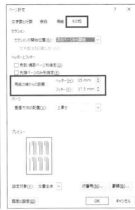

　　範例使用的英數字型為Ariel，尺寸8pt。雖然文字縮小後，內文交疊的情況稍微減緩了，但文字還是會疊在一起，必須修正才行。

　　決定字體大小後，在「版面配置」的「版面設定」面板顯示「其他」。

　　「與頁緣距離」是頁首和頁尾位置的設定項目。調整該數值並更改假名的標示位置。

　　不同類型的文字大小和字體看起來不一樣，請反覆設定→預覽，調整到滿意的位置為止。

　　範例的頁尾位置設定為「7mm」。

　　辛苦了！這樣就完成囉！

讓小說同人誌更容易閱讀

網路小說和直式同人誌的最大差別在於本篇的易讀性。

不過，本章內容是指「這樣寫比較好」，但不表示「一定得這樣寫」。

只要作者堅持在整本書中貫徹自己的原則，那就是正確答案。

反過來說，混用多種規則或寫法的書會加深閱讀的困難度。這點我們應該多加注意。

希望各位能建立好觀念，再將本書的內容當作「基本的參考作法」。

（※本篇的介紹皆為日文寫作格式，與中文寫作格式不同。）

1 縮排

日文的文章開頭需保留1個全形的空格（中文為2格）。

由於網路小說的畫面橫向寬度不固定，許多人不喜歡每行開頭凹凸不平的排版，所以多半不使用縮排。但基本上，直書形式的文章都需要縮排。

不過，如果是像對話這種開頭是括號的句子則不必縮排。

此外，日文網路小說的台詞（有括號的行）前後大多會空行，但書籍卻不會這樣做。

※有些書也會為了凸顯台詞採取插入空行的表現手法，並不是完全沒出現過。

ですが、見栄えは如何でしょうか？

「こちらはカッコの前に空白を入れてみたサンプル行るように見えます。

文字の並びを見ると分かるように、始まりのカッコは文字の中でド寄り配置となります。そのため、カッコの前にスペースを入れると、ものすごく行の頭が開いているな感じにになります」

「カッコで始まる台詞を文中に入れた場合は、このようを行いません。

ただし会話文など、カッコから始まる場合は、字下げ

文頭は、全角一文字分空けます。

2 ！與？後方，要空一格字元

標點符號、括號類等用於文字排版的敘述記號是「印刷符號」。

其中驚嘆號（！）和問號（？）被分類為「**段落符號**」，在全球資訊網協會（W3C）的規格定義是「文末段落符號後方需使用全形空格（不包括後括號在句尾的情況）」。

因此，通常驚嘆號和問號的後方需加入全形空格。

但這只是一般慣例，不一定要完全遵守。

不使用空格會導致驚嘆號和問號不像在文章的上側，而是偏向下側。

因此，空格可以讓文章更清楚，更容易閱讀。

「嘘でしょ？ 嫌だ！ 嘘だと言ってよ！」

「嘘でしょ？嫌だ！嘘だと言ってよ！」

3 引號「～～～」

括號是用於表現台詞的符號。原則上，句尾的下引號前方不加句點（中文正好相反，對話中的下引號前方須加句點）。

下引號本身在日文中已有文章結尾的意涵，因此不需要在句尾重複使用句號。

不過，有些表現手法上會刻意加上句號。而且日本古代的文章大多會在引號中使用句號，所以可以根據作品的類型而刻意使用，藉此貼近故事的時代背景。

此外，『～～～』是雙引號。

日文在單引號和雙引號的使用上沒有明確的區別。一般來說，想在單引號中再加引號時，可以使用雙引號。

例：「佐藤君。鈴木君から『ごめん、先に行ってる』って電話があったよ」

想區分普通台詞和重要台詞時，可分開使用單引號和雙引號。比如在電話對話的場景中，主要視角用普通的單引號，對方則用雙引號。

例：

「もしもし、鈴木？　佐藤だけど」

『あ、佐藤！　伝言聞いてくれた？』

「うん、先に行ってるって言われたけど、今どこに居るの？」

4　圓括號（～～～）

基本上，圓括號跟引號一樣，後括號的前方不加句號。

這裡將說明不一樣的圓括號用法，用於句尾註解或引用出處。

註解與補充用法：

括號中的內容也包含在文章內，在後括號的後方加句點。

例：推しカプの萌えポイントを説明せよ（50文字以内）

引用出處（著作來源等）的用法：

句子在括號前方收尾，在圓括號前方加句點。

例：以上、推しの萌えポイント説明でした。（参考：公式サイト）

5　假名標示

假名標示的量應該適可而止。

假名標示太少很難向讀者傳達作者的用意，但太多又會塞滿行距間的留白，造成書頁一片黑。如果完全不用假名標示，出現難讀漢字時可能造成讀者無法理解作者的意圖。

閱讀網路小說時，只要複製貼上並搜尋就能查出字詞的含義，但紙本書卻沒辦法這麼做。

那什麼時候該標記假名，什麼時候不該標記呢？

以下只是舉例，請作為標記假名與否的判斷依據。

▶ ❶動畫或遊戲作品通常優先以聲音來理解詞義，由於很常發生漢字和發音難以連結的情況（比如遊戲的必殺技名稱），所以加上假名標示可幫助讀者理解。

▶ ❷最好極力避開常用漢字以外的漢字。但是，二創作品為了重現原著的世界觀，有時反而可以使用難讀漢字或古典措辭，藉此增添氛圍（比如歷史類），視作品的領域而定。

▶ ❸使用一詞多音的詞彙時，可以標記自己偏好的讀音，或者改用其他詞彙避免讀者讀錯，才能傳達文章的意義。

❸範例：

「静かですね」

「人気がないからな」

→にんきがない（不受歡迎）

→ひとけがない（空蕩無人）

（註：日文「人気」有兩種發音，分別是「にんき（NINKI）」以及「ひとけ（HITOKE）」。）

　兩種讀法在句子中都合適，但該用不受歡迎的地方，還是閑靜無人的地方，會帶給讀者不一樣的感受。這時加上假名標示比較安全，如果對意思沒有特別講究，那也可以不標音，讓讀者自行解讀。

　三點刪節號不是三個相連的間隔號
（‧），而是獨立的字元。

　在手機切換「頓點」或「句點」，電
腦則切換三個間隔號（Mac是一個）就會
出現字元。

　一般來說，三點刪節號需一次使用兩
個。但在日文中，也有單獨使用的表現
方式，重複使用四個、六個刪節號也沒
問題。

MS明朝
　三点リーダーのサンプル
　通常は……のようになります。
　中黒は・・・・・です。

MS P明朝
　三点リーダーのサンプル
　通常は……のようになります。
　中黒は・・・・・です。

MS Pゴシック
　三点リーダーのサンプル
　通常は……のようになります。
　中黒は・・・・・です。

MS明朝
三点リーダーのサンプル
通常は……のようになります。
中黒は・・・・・です。

MS P明朝
三点リーダーのサンプル
通常は……のようになります。
中黒は・・・・・です。

MS Pゴシック
三点リーダーのサンプル
通常は……のようになります。
中黒は・・・・・です。

　在網路使用三點刪節號，位置會受字
型影響而偏下方，或許是因為大多不好
看的關係，許多人會用三個間隔號代
替。

　此外，網路上經常顯示字型說明中提
過的「比例寬字型」，三個間隔號在文字間的距離恰當，因此看起來很工整。

　但是，使用固定寬字型的直書同人誌看起來很不一樣。附圖準備了直式和橫式
的範本，請對照看看。

　破折號是常用來表現沉默的線條，同樣是一次使用兩個字元，問題在於該在哪
個文字上使用。

　還記得哥德體和明朝體的介紹嗎？

明朝體的橫線很細，線條有裝飾感。

哥德體和明朝體寫起來有什麼差別，請看看附圖的示範。

每一種日文的第一人稱（僕、私、儂、俺）寫法都不一樣。

橫書看起來差不多對吧？硬要說的話，明朝體的「僕」感覺比較不一樣。

另一方面，直書看起來如何呢？「私」的破折號不能改直，因此不討論。明朝體「僕」的破折號很明顯是長音記號（「アイスクリーム（冰淇淋）」的長音）。

此外，「儂」的破折號是半形連字號，「俺」則是全形連接號。

由此可知，只是更改字型呈現外觀截然不同的符號，所以輸入時一定小心。

一開始採用直書、明朝體字型就不會有問題，但重製網路小說的時候，建議還是要仔細確認。

「——僕には分からない」
「—— 私にも分からない」
「——儂も分からん」
「——俺は分かるさ」

「——僕には分からない」
「—— 私にも分からない」
「—— 儂も分からん」
「——俺は分かるさ」

「——俺は分かるさ」
「——儂も分からん」
「二——私にも分からない」
「一——僕には分からない」

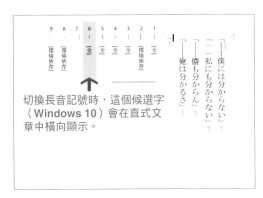

切換長音記號時，這個候選字（Windows 10）會在直式文章中橫向顯示。

橫向文字

日文寫作很常以「!?」表示驚訝的情緒。

網路文章是橫式排版，可同時使用半形（或全形）的驚嘆號和問號，但直式排版該怎麼做呢？

第一種方法是使用「**橫向文字**」功能。

全形！？橫向文字　　半形!? 橫向文字

這樣就完成了！但橫向文字有個缺點是Word的文字高度無法確實對齊，文字間距不一。

なんかが無造作に転がっている
真っ黒な空間が拡がっていた
ということ。なにこれっ…。
は、恐怖に捉われている　理解の範
と血の気が引く〈…〉を自覚した。

　　　Word本來是針對英文之類以橫書為基礎的語言所製作的軟體，部分功能在日文、中文等直書文字中稍嫌不足。因此在直書中有些地方無法妥善設定字距和行距。

　　　所以使用橫向文字功能時也只能忍受錯位的問題。或者乾脆不在文章中使用「!?」符號。

　　　第二種方法是「**外字**」。

是否可以設定外字因字型而異，有時無法使用外字，但外字是完全獨立的一個文字，與兩個文字組成的橫向文字不同，因此沒有文字錯位的問題。

試著輸入範例符號「!?」吧。

很可惜MS明朝的外字輸入「!?」用起來並不好看。因此這裡改用免費字體「源暎こぶり明朝」，並說明使用步驟。

❶開啟輸入法編輯器。

❷當輸入法編輯器的指定字型與內文字型不同時，在清單中選擇內文的字型。

❸在左邊的「文字分類」中選擇「一般標點符號」。

❹捲動右邊畫面後會看到「!?」符號，點擊符號並在Word輸入。

輸入法編輯器還能選擇其他外字並輸入至文章。

但外字可能在轉換PDF檔時，受字型或存檔時的設定影響而無法順利存檔，必須多加注意。

※別篇介紹將說明PDF相關內容，請前往閱讀。

9 漢數字與英數字

漢英數字和破折號一樣。

半形英數字會在直書中側倒。

在日文文章中，撇除刻意採取英數字側倒的表現手法情況，英數字最好使用全形字。

這是網路小說不太會注意到的部分，寫直式文章時請特別留意。

此外，基本上數字可用日文漢字或阿拉伯數字。但成語或慣用語請用漢數字。簡單的區分方法是將某數字換成其他數字也成立的詞句，就能用阿拉伯數字。

相反地，雖然英文詞組也能用漢數字，但用阿拉伯數字看起來更統一。

例：

○ 三日坊主　× 3日坊主 （沒有四日坊主的說法，不可用阿拉伯數字）

○ 二階建て　○ 2階建て （三階建て、四階建て都成立，可用阿拉伯數字）

△ 三ＬＤＫ　○ 3ＬＤＫ

（註：三日坊主→成語，意指三分鐘熱度。二階建て→兩層建築。3ＬＤＫ→房屋格局，3間寢室、1間客廳、1間飯廳、1間廚房。）

MEMO　源暎こぶり明朝

「源暎こぶり明朝」是Windows和Mac皆可利用的免費明朝體，在橫向文字功能介紹中以此字體為例，說明外字的輸入方法。

從眾多免費字體中選擇介紹源暎こぶり明朝的原因在於，用於同人小說時，它除了能夠打出範例的「!?」之外，還提供很好用的外字選擇。

好用的外字有「有濁音符的假名文字」或「有濁音符的符號」。
簡單來說，可以輸入有濁點的あ、とか、え等普通字型無法顯示的外字。

寫橫式網路小說時，可以在文字旁邊打出「濁點」，再切換成「゛」就能表現出「あ」。雖然文字寬度較大，但至少勉強看來像個獨立的字元。

不過，直書就沒辦法這麼做了。有些人硬是用假名標示打出濁點或用外字輸入，含著淚努力打出文字……。

　　但其實，只要用源暎こぶり明朝就能馬上做到！

　　使用這種外字可以增加文字的變化，有機會將你想傳達的事物變得更具體。但另一方面，檔案製作失敗可能導致印刷成品出現亂碼。
　　製作檔案時，一定要記得使用「在PDF中嵌入字型」的設定。可以的話，最好先用印表機影印看看，確認文字是否能照自己的想法印出來。

　　除了範例介紹的源暎こぶり明朝之外，還有其他字型也能打出濁音符的符號。
　　有興趣的人請找看看吧！

源暎字體(https://okoneya.jp/font/)
除了本篇介紹的明朝體之外，網站也有提供Gothic體、Antique體等多種字型。

加入插圖

有時候應該會想在內文中加入插畫、內容輔助的圖說或地圖之類的圖片吧？

為因應這種情況，這裡將介紹如何在Word中插入高解析度圖片。

請務必在插入圖片前完成以下設定。圖片將在插入後被壓縮，後續再更改設定是無法改變畫質的。

❶在「檔案」功能表點選「選項」>選擇「進階」。

※在某些尺寸的畫面中，「選項」功能可能藏在「其他」項目。

❷勾選「影像大小和品質」的「不要壓縮檔案中的圖片」。如果「預設解析度」中有「高畫質」或「330ppi」選項，請選擇其中一種。

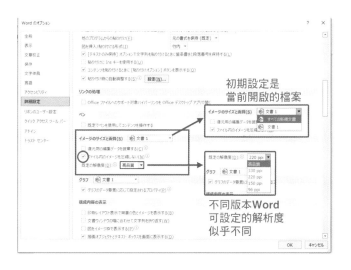

適用於當前檔案的設定是預設值。

如果希望未來所有新檔案都設定為「不要壓縮檔案中的圖片」，請下拉選擇所有新文件。但是，不壓縮圖片就表示檔案中的圖檔很大。檔案會因此放大，要特別注意儲存空間。

MEMO **注意世界觀的設定**

小說是一種只靠文字想像的創作形式，更要小心避免小說內容與世界觀不符的問題。即使漫畫的背景表現較模糊，讀者也能在閱讀時自行補足設定，但小說需要透過文字來想像，一不小心就有可能功虧一簣。

例：
明明是以歐洲為背景的故事，角色卻在居酒屋裡飲酒狂歡（居酒屋讓人想到日本，不符合故事場景）。

明明是古代日本的故事卻出現大量片假名或橫式文字（不符合時代背景，歷史考證不足）。

有些人可能會覺得同人小說不需要太在意這種事⋯⋯可是，只要稍微修正就能寫出更自然的文章，行有餘力的人不妨思考看看。

製作說明頁

正文完成後，一起製作同人誌必備的說明頁吧！

1 扉頁或中扉頁

打開封面最先出現的「第3頁」是**扉頁**或中扉頁。

一般書籍很少會直接進入正文。

小說多半會先放一頁有裝飾花邊的書名，或是前言之類的內容。

這次示範將用Word的花邊製作扉頁。

首先，將游標放在小說正文第一頁、第一行的地方。在版面配置「分頁」中選擇「分節符號」的「下一頁」。

如此一來，就能在正文前方新增頁面，並將正文頁設為「其他分節」。

使用分節符號的原因在於每個分節都能設定欄目或文字方向。

有時候我們可能希望正文是2欄，但扉頁或目錄等部分改為其他欄數，或者是改用橫式排版……。只要在這時使用分節符號功能就能輕鬆更改設定。

插入新頁面後，在新頁面中移動游標，並在設計功能列中選擇「頁面框線」。

範例選用在四邊外框加入文字的框線模式。

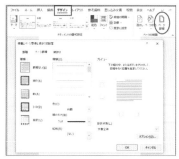

　選擇「樣式」的「方塊」後即可選擇線條類型或顏色。雖然可以選擇喜歡的設定，但「自動」色彩可能造成顏色不適合印刷。因此請在色彩選單中選擇黑色或灰色系。

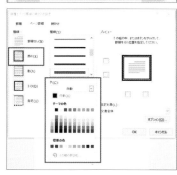

　接下來，在「套用至」中選擇「此節 - 只有第一頁」。初期預設值是整份文件，每一頁都會顯示花邊。

　接下來在套用至的選項中決定花邊的位置。

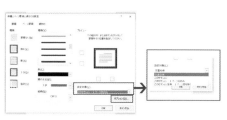

　「度量基準」的預設值是「頁緣」，請改為「文字」。這裡的正文是指版面配置設定中不包括「邊界」的文字區塊。

　改為「文字」後可勾選灰色的「環繞頁首」、「環繞頁尾」選項，想框住頁首和頁尾的人再打勾，通常不需要勾選。

　這樣花邊設定就完成了。捲動頁面後會發現從第2頁開始就不會有框線。畫面真的有呈現出分節的效果。

　再來只要加入重要文字或更改字體大小就好，但文字放大後卻變成圖中的樣子。

　這是正文「2欄、行距固定」的設定所造成的情況。讓我們一起輕鬆解決吧！

　暫時將行距改為「1行」，段落也選擇1欄。

正文的分節維持在2欄。後續只要以換行等方式調整到喜歡的位置就完成了。

順帶一提，排版除了縱書之外也可以改為橫書，請多方嘗試不同的設計或版面配置。

2 目錄

頁數較少或單篇故事的書不需要目錄，但以多篇故事組成的書加上目錄更方便。

目錄的作法有兩種，一種是手動輸入，一種是用Word的功能製作。一起練習用Word製作目錄吧。

製作方式跟扉頁一樣，新增頁面並使用分節符號，加入「目錄」。如此一來，就能不受扉頁和正文影響，獨立完成「目錄專用的分節」。

① 在各話加入「標題」

這裡做的標題就是目錄。

② 插入目錄

點選參考資料的「目錄」。選項中有好幾個初期設定，請選擇「自訂目錄」。

③ 設定自己喜歡的格式

更改紅框區塊的數值後會在「預覽列印」顯示畫面，請選擇喜歡的樣式吧。這裡沿用了初始數值。

建議取消勾選藍框中的「使用超連結代替頁碼」。

這樣就可以插入目錄了，範例維持使用縱書、2欄格式，你也可以像製作扉頁時那樣調整成自己喜歡格式。加上扉頁的花邊裝飾也不錯喔。

除此之外，還可以在「文字方塊」中加入目錄。

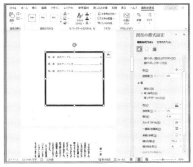

只要在插入文書內的文字方塊中將做好的目錄複製貼上，就可以輕鬆移動位置。文字方塊也能運用花邊裝飾以增加設計感。

3 版權頁

版權頁是註記出版品責任歸屬的重要部分。

原則上可自由書寫內容，最少應該標示以下事項。

▶ **發行日期**

▶ **發行人**

▶ **聯絡方式**

▶ **印刷公司名**

發行人最好同時標示社團名和筆者名（筆名）。

這樣不僅清楚說明責任歸屬，喜歡該作品的讀者還能在用來搜尋關鍵詞。如果只有標示筆名或社團名，遇到同名同姓的撞名情況時會無法辨別，所以最好兩種都輸入。

請留下可確實聯絡上發行人的聯絡方式。同人誌有頁數亂跳或缺頁情形時，聯絡資訊是購買人重要的溝通管道。

基本上只要有電子信箱就行了。但儘量不要只留必須登入帳號才能進入的聯絡方式（如pixiv或Twitter）。

印刷公司則輸入委託印刷同人誌的印刷公司。用自家的印表機或超商影印服務的人不需要註記印刷公司。

有些印刷廠對版權頁的公司名有特殊要求，請依照合作印刷廠的指示處理。如沒有特別要求，則依照「公司簡介」、「基於特定商業交易法」等網頁的公司名稱即可。

製作交稿檔案

寫完正文後，終於要來製作交稿檔了。

以Word建檔時，有兩種儲存PDF的方法。

❶另存新檔→選擇PDF檔案格式

之後將詳細說明。

❷列印選項→儲存為PDF

不要在印表機上選擇普通的印表機，而
是選擇「PDF」並點擊「列印」，接著會
跳出指定儲存位置的視窗，請輸入檔名並
儲檔。

※這台電腦沒有PDF生成工具，雖然選項中顯示
　為Microsoft Print to PDF，但電腦有些安裝的
　工具不同，可能顯示CutePDF、Acrobat等名
　稱。

　基本上使用方法❶就不會有問題。但是，方法❶有時似乎無法儲存某些符號或
外字。這時請試試方法❷。

▶ 建立PDF檔的注意事項

　「另存新檔」選單會依照一般的PDF儲存選項進行存檔。一般的儲存選項有時
會因機型不同而有所差異，可能存成不適合列印的檔案。

　因此，存檔時不能仰賴自動存檔，應該實際點選選項。

　以下拉選單選擇檔案格式，在下方點擊「其他選項」，在視窗中選擇「PDF格

式」（Word檔的初期設定是Word
標準文書格式的副檔名）。

　選單將顯示PDF的儲存選項。

　這裡將製作列印專用檔，因此選
擇「標準（列印用）」並點擊選
項。

選擇PDF格式

　如果PDF選項中沒有勾選
「PDF/A標準」，一定要先打勾再
存檔。

　勾選「PDF/A標準」後，PDF將
「嵌入字型」。

　用非自家電腦和印表機列印時，
「嵌入字型」是非常重要的條件。

　如果沒有嵌入字型，當印刷公司
（印刷廠的電腦）沒有安裝該字型
時會印出其他字型，無法得到期望
的結果。

　印刷廠未必有安裝自己使用的字
型。因此務必確認交稿檔案是否嵌
入字型。

要確認檔案是否嵌入字型，必須安裝Adobe Acrobat（或Acrobat Reader）。

用Adobe Acrobat開啟目標PDF檔，從檔案列表中選擇「屬性」，點擊「檔案屬性」的「字型」。

示範圖以英文顯示，被嵌入的字型有「Embedded Subset」或「已嵌入子集」的標記。

右上圖是「有勾選PDF/A標準」的PDF檔案屬性。所有字型皆已完成嵌入。而第二張圖是「沒有勾選PDF/A標準」的PDF檔，有兩個字型沒有顯示「Embedded Subset」。這表示有兩個字型沒有被嵌入檔案中。

Document Properties

Description Security Fonts Custom Advanced
Fonts Used in this Document

- ArialMT (Embedded Subset)
- MS-Mincho (Embedded Subset)
- MS-Mincho (Embedded Subset)
- YuGothic-Light (Embedded Subset)
- YuGothic-Light (Embedded Subset)
- YuMincho-Regular (Embedded Subset)
- YuMincho-Regular (Embedded Subset)

Document Properties

Description Security Fonts Custom Advanced
Fonts Used in this Document

- ArialMT
- MS-Mincho (Embedded Subset)
- MS-Mincho (Embedded Subset)
- ShinGoPro-Bold
- YuGothic-Light (Embedded Subset)
- YuGothic-Light (Embedded Subset)
- YuMincho-Regular (Embedded Subset)
- YuMincho-Regular (Embedded Subset)

<注意>
基本上只要勾選「PDF/A標準」就沒問題了，但有些印刷廠會特別指定設定選項的項目值。遇到這種情況時，請依照印刷廠的指示存檔。

不用Word製作PDF檔

有幾種不用Word製作PDF檔的方法。本篇將介紹其中兩種。

※請至各項服務的網站確認使用方法。
※書中內容為目前2022年8月的情況。更新後的最新功能可能與內容不符。

① pixiv

https://www.pixiv.net/info.php?id=3393&lang=ja

一般會員最多只能使用4頁，白金會員則無頁數使用限制。

功能是「將自己上傳的小說轉檔」，因此需要先將全文上傳至pixiv。分頁或假名標示也會根據pixiv標籤加以轉換，相當方便。

也有版權頁或扉頁的製作選項，但無法變更版面設計，外觀是固定的。

② Shimeken Print

https://shimeken.com/tex

印刷公司Shimeken Print的官方網站有提供「縱書PDF生成器」。此服務可將小說正文複製貼上或上傳文字檔，製作出印刷用PDF檔。

雖然是印刷公司提供的功能，但也可以拿給Shimeken Print以外的廠商印製。

整體來說是性能很好的服務，製作目錄、加入插圖、製作版權頁等工作全都能在瀏覽器上完成。它的功能很強但設定項目很多，有些人可能會不知道怎麼用。

除此之外，輸入標籤可以設定假名標示或分頁。還可以輸入橫向文字或有濁音符的假名文字。

※順帶一提，此服務還能製作封面檔案，封面作法將在其他項目介紹。

製作書封①…尺寸確認

只寫完正文的同人誌是未完成品。要加上封面才算是一本「書」。

筆者平時習慣用Photoshop製作封面。不過，封面不一定要用影像編輯軟體製作。

本篇不使用Photoshop等影像編輯軟體，而是介紹其他書封作法。

開始著手製作之前，首先要確認幾項重要資訊。

紙張尺寸

書封通常以**正面（書封1）**和**背面（書封2）**作為一張。處理書籍厚度（書背）和裝訂工作時，一定要準備切割用的裁切線。

有些印刷廠可以分別收取正面書封和背面書封的檔案。但這樣就不能自己做書背檔了，所以基本上還是建議繳交一個正反面書封相連的檔案。

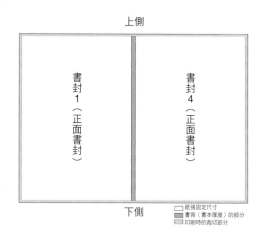

裁切線

進行印刷工作時，通常會列出比成品尺寸大一圈的紙，並且裁切裝訂側以外的三個邊。這個流程稱為**裁切**，為了避免裁切偏移導致白紙露出來，成品的外側需增加安全邊界區域，稱作「**裁切線**」或「**出血線**」。

印刷廠的最低邊界寬度各有不同，一般落在3mm～5mm。

裁切處的記號是「**尺規**」，Word很難做出尺規。雖然努力用圖形物件製作還是有機會完成，但尺規的位置非常難對齊。而且，尺規一旦偏移會造成無法裁切在正確的位置上。

　　許多印刷公司可接受「裁切量上下左右相同且紙張置中的檔案不用尺規」，因此用Word製作書封時，「上下左右的裁切空間要一致」。

✅ 書背寬度

　　採用側邊裝訂時必須設定書背寬度。中間裝訂則將紙張對折，並在中間打上訂書針，因此不需要書背寬度。

　　書背寬度需視書本頁數、紙張數而定。

　　各家印刷廠會提供根據紙張厚度、頁數計算書背的公式，請依照公式計算寬度。

MEMO　**漫畫同人誌和小說同人誌的書背寬度**

　　小說同人誌的書背大多比漫畫同人誌寬，所以寬度的計算十分重要。
　　大部分的漫畫有20～36頁左右，書背寬度約為1mm至2mm，設計上即使不考慮書背也不會受到太大的影響（最好還是仔細算清楚）。
　　但小說的情況不同，尤其有不少文庫本同人誌超過100頁。書背寬度超過5mm時，先掌握正確的寬度的話，之後就不必修改了。

製作書封②…用Word製作

首先一起用Word製作書封吧。使用Word的目的跟製作正文時一樣是為了轉存PDF檔。

為了方便計算，範例的版面是「書背10mm、裁切線5mm」。

A5攤開後就是A4（橫向長度）尺寸，因此以A4為基底製作封面檔案。

第一步，新增一個「A4、橫向」檔案。

A4橫向規格的寬度為297mm，高度為210mm。A5縱向規格是寬度148mm，高度210mm。有些人可能會覺得奇怪，寬度148 × 2 = 296mm，這樣A4不是比A5長嗎？但其實誤差值在小數點以下，不需要在意。小於毫米的誤差值可用裁切的空間來補足，請放心。

在版面配置的「大小」中，增加A4縱長（高）、橫長（寬）所需的裁切空間和書背寬度。

寬度 = 裁切線5mm × 2 + 書背10mm = 增加20mm　　→317mm

高度 = 裁切線5mm × 2 = 增加10mm　　　　　　　　→220mm

而且，紙張內側的裁切空間是「上下左右各留白5mm」。

如此一來，「留白區塊的內側就是印刷成品區塊」，可以更清楚看出不可裁切的文字、應該保留下來的區域在哪裡。

這樣封面的基本設定就完成了。

接下來，一起設計書籍封面吧。

插入照片背景素材。範例使用多年前以iPad拍攝的天空照片。

原圖的解析度太低、尺寸太小會造成印出來不夠好看，請盡可能準備大尺寸圖片。範例使用的是筆者旅行時拍的照片。

製作正文的介紹中有提過，請先將設定改為高解析度影像再插入圖片。

在示範中，我們也想在裁切區塊貼上圖片，但Word初始設定的圖片位置在「留白區域的內側」。即使用滑鼠移動還是沒辦法將圖片放在空白處。

所以這裡要更改設定，讓圖片能夠放在紙張邊緣。

插入圖片後即可點選「圖片格式」選單，在「位置」選項中選擇「左上方」。
接著將對齊的標準「對齊邊界」改為「對齊頁面」。

這樣就可以將圖片移到紙張的邊緣了。

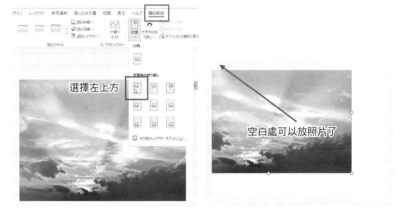

將圖片移到左上方後發現有點太小，於是放大圖片。

想放在剛好符合紙張邊界的位置時，設定圖片格式功能可輕鬆完成，請試看
看。

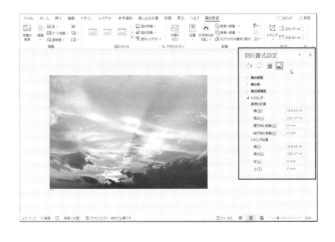

接下來要輸入書名。

不過，在這之前為了清楚表示「書封1＆書封4的位置」，先在書背做記號吧。將書名文字的區塊清楚標示出來，製作起來會更方便。

範例的書背寬度是10mm，在紙張正中央放一個書背大小的圖形作為標記。

使用插入圖形功能，隨意做出一個文字方塊。

在「尺寸」的屬性面板中可以調整mm尺寸，一開始只要隨便設定一個尺寸就好。

放好文字方塊後，從屬性面板中設定以下數值。

高度：「相對值」100％，「相對於」的項目選擇「頁面」→頁面高度變成100％。

寬度：在「固定值」輸入10mm以固定書背寬度。接著顯示「位置」。

水平方向：中央位置，「相對於」項目選擇「頁面」。

垂直方向：上方，「相對於」項目選擇「頁面」。

完成後點選OK，頁面中央將出現邊長10mm的四邊形。

當然也可以用滑鼠移動位置，但上述方法可以更精準地放在正中央。

書背位置標註完成。

這樣就能清楚呈現封面和封底的文字區域，在文字方塊中輸入文字，並且放在喜歡的位置。

因為範例的書背很寬，我們嘗試在書背加上書名。

書背很窄會造成文字太小。雖然每個人偏好的寬度不同，但最少應該設定在3～4mm以上，否則文字會變成豆子般的大小。由其筆畫數多的漢字更要注意。

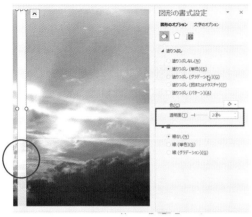

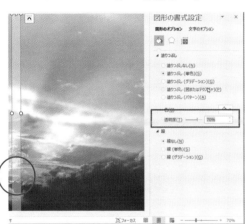

書背上的標記本來就是文字方塊，所以可以直接在方塊中輸入文字，但這裡另外疊了一個新文字方塊。為了讓文字更清楚，順便在書背的文字方塊中調整「顏色」透明度，以半透明的白色填滿方塊。

最後加上R18標示。有年齡限制的同人誌一定要標示提醒，樣書也不例外。

R18標示沒有特別的規定，但一定要讓人能一眼看出是年齡限制的同人誌。

雖然插入免費素材也是一種方法，但目前為止都是用Word製作的，所以這裡使用Word的圖形和英文字型製作標示。

依照正文的作法將檔案儲存為PDF檔就完成了！

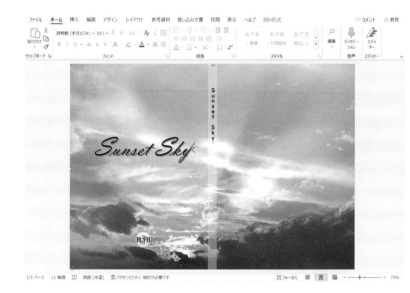

嘗試用Photoshop讀取PDF檔吧。

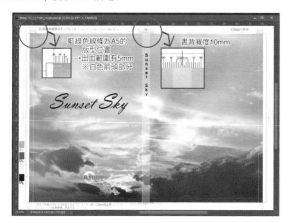

借用綠陽社的A5書封版型，貼上PDF檔就能看出檔案的尺寸是否正確。

基本上書皮或書腰檔也能以同樣的步驟製作。

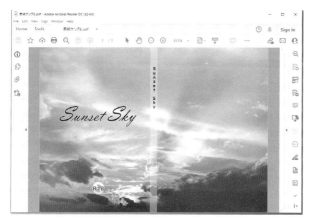

不過，由於書皮或書腰的裁切尺寸會變形，印刷公司多半會要求交稿時提供
「專用版型」。

遇到這種情況時，請不要用Word，改用影像編輯軟體進行加工。

製作書封③⋯Word以外的方法

本篇最先以Word為例做出類似書寫體的封面，而網路上的公開服務也能用來製作封面。

遇到印刷廠不接受PDF檔的書封時，或是覺得Word很難用時，可以使用以下幾種服務。

① Shimeken Print 封面生成器

https://shimeken.com/tex/cover

在製作正文PDF檔的介紹中，有提過印刷公司Shimeken Print的網頁服務。網站不僅有預設的封面設計，還能上傳並設定喜歡的背景圖片或R18標示。

適用尺寸：B5、A5、B6、A6＋裁切線3mm（可無裁切線）

完稿檔 ：PDF、JPG

其他 ：網站有提供RGB→CMYK轉換工具（適用於PSD）。

② 同人誌封面生成器

https://dojin-support.net/

有300多種豐富的設計版型可供選擇，只要輸入必要事項即可完成，是非常簡單好用的網頁服務。可儲存為Photoshop (PSD) 格式，但色彩模式不是「CMYK」而是「RGB」，所以交稿給某些印刷廠前必須轉換色彩模式（或是被印刷廠要求更改模式）。

適用尺寸：A5、A6＋ ち切り3mm

完稿檔 ：PSD、PNG、PDF

其他 ：画像データはRGB形式での保存

③ Canva

https://www.canva.com/ja_jp

可在搜尋引擎或手機APP中使用的設計工具。雖然可以免費使用，但有些素材需要付費，請注意一旦使用就會花到錢。

可儲存PNG檔，但PNG的解析度可能不適合印刷，要特別小心。

適用尺寸：自行輸入尺寸

完稿檔　：PDF、PNG等

其他　　：圖檔以RGB模式儲存

　一定得繳交圖片格式時，用封面生成器製作PSD圖片→用Shimeken Print的轉換工具改為CMYK，這對沒有Photoshop等影像處理軟體的人來說，是最容易「製作CMYK色彩模式PSD檔」的方法。

　但是，將RGB改為CMYK後，顏色可能大幅改變。

　如果沒有可讀取PSD檔的工具，那就同時做一個PNG檔，以同樣的方式轉換模式並確認顏色。

　除了本篇介紹的服務之外，也可以使用免費影像編輯軟體（GIMP、Inkscape等）。不過，對不熟悉影像編輯軟體的人來說可能比較難用，因此這裡將省略不介紹。有興趣的人請上網查看看。

　另外，有些印刷公司可提供封面製作（付費）方案。擔心自己做不好的人可多加善用。

手機製作同人誌①…
手機製作的優缺點

如今智慧型手機的內建功能和APP功能相當進步，只用一台手機也能做出同人誌。成品甚至跟電腦做的一樣。

本篇將介紹以手機製作同人誌的優缺點。

✓ 優點

輕鬆製作小說同人誌

如今是幾乎人手一台智慧型手機的時代。只要知道作法，任何人都能在隨時隨地製作同人誌。製作同人誌的APP全都能免費下載（部分需付費）。而且不需要購買特殊器材。

但是，iPhone和Android適用的APP是分開的。就我個人而言，iPhone的創作相關APP比較豐富多樣。

任何地方都能製作同人誌

大家出門時應該都會隨身攜帶手機吧。手上有智慧型手機就能運用零碎時間寫稿或編輯。

比如在通勤的空檔、工作時的休息時間、在等人時打發時間……我們可以有效利用空閒時間。

不過，製作成人向作品這種會挑讀者的書時，請不要在公共場合寫稿或編輯內容。

手機可以因應緊急狀況

開始製作前肯定需要先詳閱印刷廠的交稿方式，再撰寫原稿、製作檔案並交稿。萬一發生問題，即使手邊沒電腦也能用手機確認原稿內容。

此外，只要是手機有辦法處理的範圍，就可以在接到聯絡後立刻修改。尤其在緊急加價並踩線交稿時，延遲處理問題很有可能導致同人誌無法如期完成印刷。

缺點

很難想像出成品的樣子

電腦或平板電腦的螢幕比較大，和實體同人誌的尺寸差異不大。但手機螢幕比同人誌還小，所以很難想像出成品的樣子。

在調整文字大小、留白空間的比例上尤其困難。想以實體尺寸確認原稿時，可以用印表機印出原始尺寸。家裡沒有印表機的人可利用超商的印表機，但需要負擔影印費。

內文設計有限

原則上使用手機APP來製作內文頁。每款APP的功能不盡相同，但大部分的APP都不能在內頁中指定頁數、調整裝訂側的留白處、附加假名標示、更改文字大小，或是添加裝飾花邊等特殊設計。

此外，雖然手機也能使用Word，功能卻比付費電腦版更侷限。

手機製作同人誌②…
可製作內文的APP

本篇將介紹可用來製作內文的APP。

製作內文要著重於APP是否具備製作PDF檔及加入頁碼（編號）的功能。

PDF檔案格式可將儲存時的畫面原封不動地印出來，因此用手機製作同人誌時，通常都會以PDF檔交稿。

除此之外，頁碼也是必備項目，沒有頁數會造成印刷廠的困擾。而且還可能發生頁數亂跳或缺頁的情況，所以一定要記得加上頁碼。

Tatepad

可輸出PDF檔的縱書編輯器。適用於一般同人誌尺寸，如B5、A5、B6、A6等。另外還有二欄或三欄排版形式。可輸入喜歡的頁碼，但只能放在正中央。沒辦法單獨加寬裝訂側的留白空間（留白區域只能調整上下左右幾mm）。

自由度比下一款APP低，但操作很簡單直覺，新手也能輕鬆做出PDF檔。還備有列印預覽功能，可先做最終確認再決定要不要列印。

縱式

可輸出PDF檔的縱書編輯器，也適用於橫書PDF。可用於一般同人誌的紙張尺寸。可以加上假名標示，加寬裝訂側的留白空間，或是將頁碼放在左右側。可自由決定頁碼的起始頁，裝訂側會配合頁碼自動調整位置。另外還能下載字體。

不僅如此，APP可連接iCloud Drive，發生問題時也能放心使用。有Mac電腦就能透過iCloud檢視檔案。

如果想做出很像商業書籍的同人誌，最推薦直式排版。不過因為功能很多的關係，第一次製作同人小說原稿的人可能會有點混亂。

Count Memo

APP可輸出PDF檔,但不是直式而是橫式排版。但使用上非常方便,建議搭配使用上方其他APP。

Count Memo是一款簡單的橫式筆記APP。最大特色是筆記本上方欄位會統計總字數並顯示行數。用戶可快速確認自己寫作進度,相當方便。但它和普通的筆記本不同,無法連接iCloud Drive。

筆者先用Count Memo寫好原稿,再複製貼在Tatepad或縱式APP中。版面調整好之後,列印並檢查是否有缺字,接著製作交稿用的最終檔。

MEMO **手機製作PDF檔**

用手機的Word製作PDF檔時,「儲存」選單中沒有檔案格式的選項,需從列印選單製作PDF檔。

用Acrobat Reader檢視手機製作的PDF檔時,如果只有一個字型沒嵌入文件,可能是因為建立檔案的電腦看得到該字型,但「手機卻沒有這種字型」才會無法嵌入文件。

特地用手機將非用手機建立的Word檔轉成PDF檔是很少見的作法,請多注意字型。

手機製作同人誌③… 製作說明頁

　　手機也能做出書籍的扉頁或後記頁。使用繪圖工具MediBang Paint製作。本篇將說明MediBang Paint的操作方法，以及扉頁或後記頁的製作訣竅或重要資訊。

什麼是MediBang Paint？

　　MediBang Paint是一款免費繪圖工具。可在App store、Google Play免費下載。初期內建多款字體，可輕鬆插入圖片或素材。

　　除此之外，可儲存為JPEG、PSD、PNG等檔案格式。提交原稿檔給印刷廠時，請儲存成PSD檔。

下載印刷廠的模板

　　每家印刷廠的原稿規格不盡相同。為避免內容不完整，請到各家印刷廠的官網下載模板。用MediBang Paint開啟模板，插入文字或素材。

下載素材

　　任何人都能用素材輕鬆做出小說的扉頁。網路上可以免費下載裝飾框之類的素材。購買付費素材可獲得更豐富的種類。此外，製作LOGO的APP也能取得裝飾框、字體或素材。請利用APP和網頁，搭配素材並插入字型，做出好看的扉頁吧。

 後記、版權頁的作法

在後記和版權頁的部分插入文字。採用正文的字體大小以便閱讀。排版方式參考手邊現有的同人誌。

後記不是必要項目，不需要勉強自己撰寫。但為了清楚表示責任歸屬，一定要製作版權頁。版權頁內容請參考第107頁。

3 製作小說同人誌

 其他注意事項

文字或素材不要太靠近原稿邊緣。因為列印時邊緣可能被裁切，導致文字素材被切掉一部分。製作時請預留一些空白處。

此外，文字太靠近裝訂處（右翻書的奇數頁在右邊，偶數頁在左邊）可能看不清楚，不要將文字或素材放在裝訂側。如果擔心成品的比例，建議先用印表機印出來確認。

手機製作同人誌④…
製作書封

書封對同人誌來說十分重要，且不限於小說。讀者在展場看到封面會拿起翻閱，或是鎖定網路上看到的樣書封面，為此前來會場……封面可說是一本書的門面。本篇將介紹如何用MediBang Paint製作書封。

先決定書背寬度

首先確定書背的寬度。將完成的原稿存成PDF檔，並且決定頁數。接著確認印刷廠網站的書背設定。

書背寬度的確認方法如下。

▶ **使用書背計算工具。**
▶ **印刷廠報價時會提供書背寬度資訊。**

使用書背計算工具時，選擇內文用紙、書封用紙和襯頁用紙，接著輸入頁數就能自動算出寬度。

如果印刷廠會在報價時提供寬度，只要告知上方資訊就能得到書背寬度。請將書背寬度記下來以免忘記。

下載封面版型

訂好書背寬度後，一起下載封面的版型吧。印刷廠有各種書籍尺寸的版型。

印刷廠的版型會根據書背寬度而有所不同，請先仔細確認再下載。請選擇自己想製作的尺寸。以錯誤的尺寸來製作封面會導致後續無法修改，所以下載時要注意尺寸。

✔️ 收集素材

接下來要收集用來製作封面的素材。

先將自己想像中的封面樣式寫在紙上。接著從中找出必要素材，上網搜尋。看到接近想像的素材就載下來。此外，付費素材網站可以下載更多樣化的素材。

✔️ 封面搭配素材和字體

用MediBang Paint開啟版型，一邊搭配不同素材和字體，一邊製作封面。請在封面加入以下資訊。

- ▶ **書名**
- ▶ **成人取向作品需註記R18**
- ▶ **二次創作的CP**
- ▶ **社團名稱、發行日等**

書名太小會看不出是什麼樣的書。請儘量放大讓書名更好讀。

成人向書籍一定要清楚標示R18作品。未註明R18的最糟情況是會被禁止分發作品。

此外，如果是有CP的二次創作，最好標示CP配對是誰。為避免支持其他CP的讀者買錯，建議註記在書封1的位置。

社團名稱或發行日等資訊可任意擺放。請參考看看手邊現有的同人誌吧。

委託設計師製作封面

近期愈來愈多設計師承接個人委託的同人誌設計工作。本篇項目將介紹如何尋找承接個人案件的設計師,以及發案時的相關禮節。

尋找設計師

第一步是尋找你要發案的設計師。近期有許多設計師會註冊接案網站,或是在Twitter徵求案件。請先決定預算和交期,再開始尋找符合條件的設計師吧。許多設計師會公開自己的作品集(目前設計過的作品)。如果發現喜歡的設計也可以詢問看看。此外,最好從截稿日前一個月開始尋找並聯絡設計師。

以下介紹搜尋設計師的工具。

Coconala

提供多項專業技能的接案網站。註冊會員並下載APP就能立刻使用。搜尋「同人誌 設計」關鍵字就能搜出多筆結果。請根據作品集、預算和交期決定你想委託的設計師。可選擇超商付款或信用卡付款。

Twitter

Twitter上也有獨立接案的設計師。一樣搜尋「同人誌 設計」就能找到資訊。除此之外,有些作家會在Twitter介紹設計師。設計師的收款方式各有不同。

✅ 索取報價

找到你想發案的設計師後，先請對方提供報價。報價時必須考慮到交期和印刷廠。有燙箔之類的特殊裝訂需求也要說明清楚。最好在報價時決定書背寬度，如果還沒決定，那就要訂下書背的確認時間。

提供必要資訊後，設計師會告知費用和交期。不論最後有沒有發案都一定要回信。

✅ 繪製草圖，說明想像中的畫面

已經想好文字佈局的人，請在紙上畫出心中的畫面並拍照傳給設計師。如果有類似風格的字體或封面，也可以拍照傳給對方。雙方的想法一致才能做出更滿意的成品。

委託設計師是需要花錢的，一旦涉及到金錢，雙方都有各自的責任。為了讓彼此都能愉快地合作，請妥善處理，注意措辭並迅速聯絡。

MEMO **設計型封面的優點**

設計型封面的優點在於「可增加讀者的想像空間」。
這是為什麼呢？因為當封面沒有插畫時，小說的讀者能藉由自己喜歡的繪師或圖畫來想像內容。在小說中加入插畫一定會影響讀者的目光（當然這有時是好事），限制想像空間。

除此之外，書名在設計型封面的占比很大，想讓書名更顯眼或加深印象時，應該靠平面設計來爭取目光，最好不要使用插畫。

設計型封面與插畫型封面的差別

　　小說同人誌的封面分別有插畫封面、無插畫文字或平面設計封面。每種封面的製作過程各有不同，外觀看起來也不一樣。

插畫型封面

　　加入插畫就能一眼看出角色或CP配對。而且，只要看到插畫就能想像作品的走向，可增加看一次就購買的讀者。

　　但A5之類大尺寸書籍可能被誤認為漫畫，請在價目表或價格標籤上註明這是小說。

　　如果要請人繪製封面插畫，有以下幾種方法。

請朋友或社群媒體的粉絲協助繪製

　　這是製作二創小說時很普遍的作法。可以請認識的朋友、互相追蹤的同好，或喜歡的繪師協助繪製。有些人需要支付委託費用，有些熱情的人則願意免費繪製。此外，也有人本身不接受封面插畫委託。

　　首先，請詢問對方是否願意承接封面插畫的案件，如果對方同意，則開始討論交期、是否需支付委託費用、構圖或尺寸等事項。最好在截稿日前3個月詢問對方。

　　此外，有些人願意一併提供書籍設計，但有些人只願意繪製插畫。遇到只提供插畫的情況時，我們必須自行設計或另外委託設計師製作。

發案工作

　　尋找正在接案的設計師，委託封面插畫的繪製工作。發案費用和交期會根據構圖、有無背景而有所不同，最好提前準備想像畫面的草圖。此外，設計師的發案費用也各有不同。

請在不勉強自己的前提下發案。委託他人工作時，一樣建議在截稿日前3個月索取報價。

設計型封面

平面設計型封面讓讀者一看就買的情況，比插畫型封面來的少。

不過，現在有很多讀者會先在pixiv或Twitter等平台試閱再來會場購買，所以實際分發量通常是一樣的。封面是書本的門面，請將封面放在價目表或樣書上作為宣傳吧。

除了委託設計師設計封面之外，也可以自己用手機製作封面。搭配不同素材就能設計出想像中的封面。剛開始可能不夠熟悉，但多多欣賞不同的封面設計並不斷研究，設計技巧就會提升。而且還能照著自己進度來決定書背寬度，更容易制定截稿時程。

3
製作小說同人誌

▲ **設計型封面**

▼ **插畫型封面**

專欄 3 關於同人誌的價格

　　同人誌的價格基本上是由作家決定的。（參考計算方式請見第196頁）。有些人會將製作經費列入同人誌價格中，有些人則為了讓讀者輕鬆購買而低價販售。

　　除此之外，還有各式各樣的潛規則，比如某些作品領域的整體價格偏高，或是制定單枚硬幣的價格，以便男性讀者結帳……。

　　第一次做同人誌的人可能會覺得「讓讀者花錢看自己的作品實在抱歉」，所以想免費分發同人誌。

　　但換個立場想一想，讀者難道不會有這樣的想法嗎？「明明是好不容易完成的作品，結果卻沒辦法付錢支持，總覺得很抱歉。」

　　同人誌從某種意義上來說是一種大人的興趣，所以免費才是好的觀念並不盛行，多數人都「希望支付相應的費用」。

　　再說，會評估同人誌價格高低的人本身就是「顧客心態」，最好打從一開始就別介意。

　　不論成品再不成熟，畢竟是自己支付印刷費的作品，還是訂個價格比較好。你可以訂在該作領域的價格區間。

　　有人付錢買下自己努力完成的作品時，肯定會瞬間產生幸好有參加同人展的想法，請一定要體驗看看這種喜悅的感覺。

印刷
同人誌

完成同人誌的原稿後，終於要做成一本書了。印刷有分兩種方法，一種是委託印刷廠印製，一種是自行列印並做成複印書。兩者並無優劣之分，可以根據印量、預算和截稿時間等條件採取不同形式。

製作複印書①…輸出稿件

複印書是不委託印刷廠的個人製作同人誌，用超商或自家影印機複印原稿並製作成冊。

優點在於不必在意截稿日，可以輕鬆製作。

本篇將說明A5尺寸複印書的作法。B5和A5只有尺寸不同，能以同樣的方式製作。

 複印書的輸出方式

請配合使用器材（自家印表機、超商印表機等）更改檔案格式。交給印刷廠的檔案解析度愈高，複印書的印刷時間愈長，建議稍微降低解析度。

儲存的資調夾或檔名只要自己知道是什麼就好。

頁面範圍請選擇封面以外的正文頁面。

※檔案格式暫且設定為jpeg，因此輸出設定將顯示JPEG。

輸出設定幾乎和印刷廠的交稿檔案一樣。

但輸出範圍請選擇尺規以內。

接下來，將輸出的原稿檔案進行「**拼版**」。

這是複印書不可或缺的重要工序，有些超商或影印店備有可自動拼版的印表機，不需要自行拼版（請參照第142頁）。

複印書有兩種製作方式。

❶在單面A4紙張印刷2頁原稿，中央對折疊放，在邊緣打上釘書針。

❷在雙面A4紙張印刷4頁原稿，將紙張疊放並在中間打上釘書針。

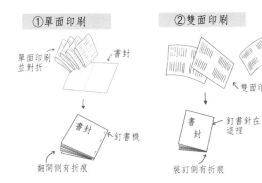

雖然方法❶很簡單但會消耗大量紙張，導致書本變很厚。方法❷節約用紙，可以做出乾淨整齊的書，但頁面排列稍嫌複雜。

建議在空白紙寫下編號，確認哪一頁在哪一面就不會有問題了。

依照❶或❷的複印書作法，將輸出原稿檔的頁面串連，做出A4尺寸的圖檔。

製作複印書②…拼版印刷

本篇將簡單說明上一頁介紹的複印書作法①和②。

製作複印書①

按照書頁順序一次排列2頁。奇數頁在右邊，偶數頁在左邊，小心不要放錯位置。紙張背面不印刷，因此要依照圖片的數量全部印出來，紙張往下對折，用書封蓋住鬆散的裝訂側紙張，並以釘書機固定。

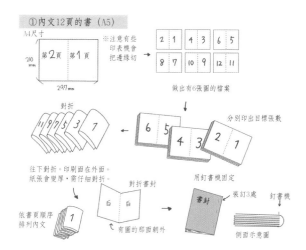

製作複印書②

第一頁和最後一頁組成一張圖，第二頁和倒數第二頁放在一起……以這樣的形式製作拼版。奇數頁一定在左邊，依照1p、11p、3p、9p等交錯排列的方式製作圖片。正文頁數一定是4的倍數。

做好拼版後，一次雙面列印2張圖。剛開始可能因為分不出印刷面或上下方向而印失敗，建議一開始先多印一點。

印刷完成後，依照書頁順序疊放紙張，先對折再蓋上書封，用釘書機固定對折的地方。

以這種方法製作書籍時，使用中間可展開的釘書機，將橡皮擦墊在紙張底下會更好固定。

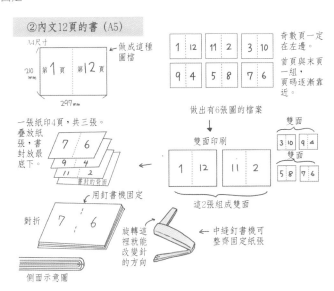

②內文12頁的書（A5）

A4尺寸

做成這種圖檔

210mm 第1頁 第12頁

297mm

一張紙印4頁，共三張。疊放紙張，書封放最底下。

7 6
9 4
11 2
書封的背面

用釘書機固定

對折 7 6

旋轉這裡就能改變針的方向

側面示意圖

做出有6張圖的檔案

雙面印刷

1 12 11 2

這2張組成雙面

中縫釘書機可整齊固定紙張

奇數頁一定在左邊。

首頁與末頁一組，頁碼逐漸靠近。

1 12 11 2 3 10
9 4 5 8 7 6

雙面
3 10 9 4
雙面
5 8 7 6

還有一種作法是**折書**，利用方法❷印刷內文，但不用釘書機固定，而是只對折紙張。製作附贈內容或沒時間做複印書時，可以分發折書。就算只有4頁，對折後就是一本書，不必因為頁數少而感到丟臉。

> MEMO **使用自購的紙張作為書封或蝴蝶頁用紙**
>
> 　複印書的優點除了少量製作以外，還能以自己喜歡的紙或裝訂方式製作。使用五金行或美術材料行販售的特殊紙張，就能隨心所欲做出一本又一本的書。不只時間不夠時可以這麼做，想做風格獨特的同人誌時，複印書也很好用。

製作複印書③…
善用超商的多功能影印機

近年來,只要將資料傳到超商的多功能影印機,任何人都能輕鬆製作同人誌。複印書也能用於校潤,在交稿前進行確認工作。本篇將介紹日本的7-Eleven多功能影印機使用示範。

 用電腦/智慧型手機傳輸資料

電腦或智慧型手機可將資料傳到7-Eleven的多功能影印機,再用影印機列印。

用手機傳資料時,必須下載專用APP。在手機APP中選擇你要影印的資料,依照影印機的「一般列印」指示列印檔案。可選擇黑白列印或彩色列印。

尺寸可選擇B5、A4、B4、A3,請根據用途來挑選。費用跟影印時的價格一樣。

 製作小冊子

7-Eleven的影印機可以製作小冊子。有左翻頁或右翻頁可供選擇,直式和橫式排版都印得出來。尺寸可從A5開始製作。想做A5小冊子時設定A4尺寸。請選擇比小冊子尺寸大一號的尺寸。

製作小冊子時,點選選單中的列印→一般紙張列印→一般列印,在「小冊子」項目中選擇右翻書或左翻書。

漫畫也不需要自行拼版,印表機會自動排列資料並列印,非常方便。

列印時請將檔案命名為001、002、003……依頁數順序排列文件。可以的話,可以先將頁面串連,並且做成一個PDF檔。

可以作為複印書分發

多功能影印機不僅可以列印PDF檔，還能列印JPEG檔，自己做好封面並用釘書機固定，就能當作複印書分發。

活動前一天或當天早上也能印刷製作。但印製R18作品時必須小心。印刷時可能被旁人看到內容，最好別用多功能影印機製作R18同人誌。另外，在活動中分發複印書時，別忘了附上版權頁。

方便校潤作業

檢查寫好的小説或漫畫是否有錯漏字，或是印出來檢查排版並確認是否有缺字或錯字。用小螢幕的手機檢查，特別容易漏看缺字或錯字。

此外，製作A5同人誌時，可以在最後階段進行檢查。唯一困難的是，多功能影印機無法列印A6（文庫尺寸）或B6尺寸，因此不能用來確認成品。

價目表或價格標籤……有無限多種用途！

除了同人誌以外，7-Eleven多功能影印機還能做其他東西，比如在活動中展示的價目表或價格標籤。還能在活動當天列印價目表，是忙碌時期的好幫手。

如何選擇同人印刷廠

✅ 同人印刷廠的挑選方法

該找哪一家同人印刷廠合作？

第一次出同人誌時，總是會不停煩惱印刷廠的事。

日本有很多間製作同人誌的印刷廠，印刷廠做得到的事、做不到的事、截稿日程，或是印刷費涵蓋的服務內容都不盡相同。

初次參加社團該如何挑選印刷廠？接下來將說明幾種方法。

即使印刷廠不符合以下條件也無妨，如果你找到了很想合作的廠商，還是可以選擇他們。

1 官網清楚易懂

官網是否清楚易懂是很重要事。

容易閱讀的官網可以馬上查到印刷費、費用涵蓋的專案內容、截稿日期、交稿方式等基本資訊。

在熟悉社團活動之前，與官網內容清楚的印刷廠合作會比較好。

2 交稿方式很好懂

印刷廠的官網中有交稿流程的説明。

建議閱讀交稿流程後，選擇好懂、好處理的印刷廠。

為了降低交稿時的失誤，請事先仔細確認交稿方法。

3 可直接搬入會場

書籍的搬運方式有**直接搬入**，以及配合貨運業者的**宅配搬入**兩種。

直接搬入是指印刷廠用公司的貨車運送書籍，在販售會當天上午直接將書放在社團攤位的桌底下。

宅配搬入則是將包裹搬到會場的特定場所（活動會場的地圖有標示）。需要在指定時間內自行找出包裹，並且搬到社團攤位。

直接搬入的方案非常簡單，第一次參加社團的人最好選擇直接搬入。但有些印刷廠只提供宅配搬入服務，請事先仔細確認是否能直接搬入。

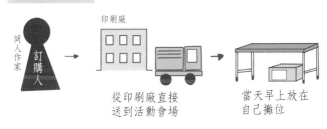

從印刷廠直接
送到活動會場

當天早上放在
自己攤位

中間由宅配公司處理，截稿時間更早。

不會搬到攤位，統一放在會場的宅配包裹區。

宅配公司

4 印刷費涵蓋的服務差異

每家印刷廠對同尺寸、同頁數案件的收費各有不同，包含的服務也不同。

比方說，有的截稿時間很早但價格便宜，有的截稿時間晚但價格昂貴。前面提到的宅配搬入、直接搬入服務，有些印刷廠只提供一種運送方式。封面和內文可選擇的紙張種類，或是膠印、隨需列印的價格都不盡相同。如果要同時將書搬入活動會場、自家、書店（**分批交貨**），從第二個地點開始加價。

印刷費便宜的方案內容較少，印刷費較高則選擇更多元，有些印刷廠還提供交稿後仔細檢查原稿（台詞缺漏、摩爾紋等）的服務。而且印刷品質也不一樣。

不能只看價格來選擇印刷廠，應該實際觀察書籍成品，看看口碑評價，參考與該廠商合作過的人的建議再決定。

5 活動前的截稿時程表

可以根據截稿時間來決定印刷廠。

印刷廠的網站一定有截稿時程表，表格中會列出大型活動的名稱。基本上截稿時程表會顯示正常、早鳥、加價等三種日期。三種時間的差異與印刷費特別有關。

綠陽社的截稿時程表。
每種印刷方案的截稿時間都
不同，小心別搞錯。

正常截稿日

顧名思義是指配合活動時間的正常截稿日期。印刷費和網站顯示的金額一樣。假設印刷費是10,000日圓,表示支付10,000日圓就能製作書籍。

早鳥截稿日

時程比正常截稿時間還早。時間提早,印刷費比較便宜。

每家印刷廠提供的折扣和時程都不一樣,有七折、八折或九折,網站有詳細時程,說明何時以前交稿可以打多少折。

假設印刷費是10,000日圓,在八折的截稿日期前交稿的話,就能以8,000日圓製作書籍。

加價截稿日

時程比正常截稿時間更晚。準備時間更寬裕,相對地印刷費更高。

每家印刷廠提供的折扣和時程一樣各有不同。也可以直接詢問印刷廠截稿時程表中沒有的日期,有機會加價處理。但還是儘量依照時程表的日期交稿比較好。

假設印刷費是10,000日圓,在加價20%的截稿日期交稿,需要12,000日圓。

第一次製作書籍,有可能提早完成原稿,也有可能發生無論如何都趕不上截稿時間的情況。

請好好考慮個人時間和印刷費,選擇適合自己的截稿時間。

> **MEMO　建議選擇適合自己的印刷廠**
>
> 　與其堅持配合一家同人印刷廠,不如多方嘗試並找出適合自己的廠商。只看價格無法看出印刷廠適不適合自己。遇到合得來的廠商當然可以繼續合作下去。但打從開始就決定唯一一家廠商實在太可惜了。

選擇印刷樣式

什麼是膠印與隨需列印？

我曾在社群媒體或活動會場上看到**膠印**、**隨需列印**的詞彙。

簡單來說，兩者的差別在於印刷方法。

膠印是將印刷圖案燒印在印版上，並且裝入印刷機進行印製。隨需列印不使用印版，直接用影印機列印。

膠印

▶ **優點**

建議大量印刷

可做到細緻印刷

沒有加工限制

▶ **缺點**

成本高（可能規定最低印量100本以上）

製版時間長，截稿時間較早

隨需列印

▶ **優點**

建議少量印刷

成本低（有些廠商可單本印刷）

快速列印，截稿時間較晚

▶ **缺點**

顏色可能沒塗滿

容易印刷偏移，不適合精緻設計

紙張的種類和厚度有限

大量印刷的價格可能比膠印還高

對品質有所堅持、想大量印刷時採用膠印，想降低花費、快速印刷時選擇隨需列印，請根據各自的特徵選擇合適的印刷方式。

關於頁數

基本上書籍製作的理想頁數是4的倍數。

印刷廠不是一頁一頁印製，而是在一大張紙上印刷4頁內容，因此4的倍數最理想。

這就是為什麼印刷廠按頁收費會以4的倍數計算。

當然也可以製作非4的倍數，但費用需以接近頁數的往上一階計費。也就是說，30頁的書不以28頁計價，而是必須支付32頁的費用，從成本來看並不划算。

每家印刷廠的頁數規定都不同，有些以8頁為一張印刷，印刷費以8的倍數計價。

側邊裝訂與中間裝訂

側邊裝訂是在書背上膠的裝訂方式，同人誌大多採用這種作法。有些印刷廠則以**無線裝訂**來表示。

中間裝訂將紙張對折並以釘書機固定，頁數一定是4的倍數。採用中間裝訂時，由於釘書機可裝訂的厚度有限，通常有頁數限制（例如只能裝訂40頁以內）。

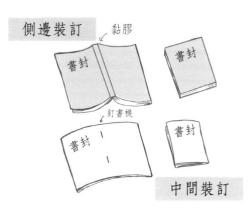

選擇影印紙①···封面篇

 關於紙張

製作同人誌必須挑選封面及內文的用紙。

有的廠商會提供幾種紙張供人挑選，有的則提供已決定用紙的套組方案。

 關於封面用紙

封面經常採用**銅版紙**、**霧面銅版紙**、**藝術卡紙**等材質，稱為一般用紙。

銅版紙一般常用於廣告、商品型錄或傳單等物，是表面光滑有光澤的材質。

霧面銅版紙是無光澤的銅版紙。光澤感比銅版紙少，給人更低調沉穩的印象。

藝術卡紙類似銅版紙，表面光滑有光澤，跟銅版紙最大的不同在於有多種厚度選擇。藝術卡紙是明信片或名片的常用材質。

除了上述材質之外，同人誌的封面還經常使用**PP**表面塗層。

 什麼是PP？

PP是聚丙烯加工的簡稱，是一種在紙張表面做美耐皿加工的塗層。

用於書冊的封面，具有保護封面的功能，避免摩擦、撞擊、油墨剝落等問題。而且PP加工還能增加光澤感，做特殊加工時在圖案上使用PP效果，可以做出更華麗的封面。

接下來將介紹許多印刷廠都有提供的PP種類。

亮面PP

一般最常使用的PP材質應該是亮面PP，是雜誌封面的常用材質，任何人都看過。使用後可增加書封的光澤感，給人舒適華麗的感覺。本書封面也有使用亮面PP。

霧面PP

霧面PP是無光澤加工的PP膜。減少書封的整體光澤，呈現雅緻的氛圍。想展現高級質感時或許也能發揮效果。

目前已說明PP加工的優點，不過有些封面的紙質反而不適合PP加工，有些樣式不適合隨需列印。

PP加工不是必要的效果，不上PP膜也是一種選擇。

綠陽社的紙樣書。看了很令人興奮。

關於特殊紙

還有一種封面用紙是**特殊紙**。

特殊紙跟光滑的白色銅版紙不同，有許多風格強烈的紙張，種類豐富多樣，例如表面有凹凸不平的馬勒紙，或是似銀箔點綴的星物語紙等。

使用特殊紙可做出略有不同的書封，但有些特殊紙無法做PP加工，或是不適合搭配燙箔或其他加工效果。

使用特殊紙時請仔細查詢紙張的特色，如果會擔心的話，請詢問印刷廠的建議。

有些印刷廠可提供紙張樣品，看到喜歡的紙時詢問看看。

選擇影印紙②…正文篇

關於內文的紙張

內文用紙跟書封一樣可自行選擇。

內文用紙跟封面用紙不同，更多人把挑選重點放在易讀性，而不是外觀是否好看。

上質紙

普通白紙，大部分的影印紙都是上質紙。表面沒有上膜，觸感比較粗糙。純白紙張印出黑色油墨，是漫畫同人誌作家的愛用品。而且價格最經濟實惠，上質紙有許多非常便宜的套組。

書籍用紙

帶點奶油色調的紙，與黑色油墨的對比感比上質紙低，看了不容易眼睛疲勞。因此適合文字很小的文章類型，在日本經常用於小說等書籍。有些紙張製造商稱它為KINMARI或CREAM KINMARI。

漫畫紙（白色、有色）

比上質紙更厚（體積大），感覺表面較粗糙的紙張。漫畫有許多塗黑的地方，厚紙較能避免油墨透到背面，且印刷品有厚度會更好看，深受許多漫畫同人誌作家的喜愛。

不只有白色，還有粉紅、淺藍等其他顏色的漫畫用紙。

銅版紙

用於雜誌封面、傳單等表面光滑的紙張。分為有光澤的「銅板紙」，以及無光澤的「霧面銅版紙」，通常不會當作內文用紙。

但是，銅板紙的顯色度比上質紙好很多，可用來製作全彩漫畫或攝影集類同人誌。

就小説同人誌的情況而言，書籍用紙比較好閱讀，因此更受歡迎。不過，「更喜歡黑白對比感」的人很常使用純白上質紙，這方面取決於作者的個人偏好。

製作漫畫同人誌更推薦漫畫紙。紙質輕盈，非常適合頁數多的書。相反地，70kg上質紙很輕薄，必須注意圖畫透過背面的情況。

✔ 什麼是蝴蝶頁？

印刷廠的套組方案大多包含**蝴蝶頁**的項目。

蝴蝶頁是夾在正文前後的紙張。因為不用印刷且與正文分開，基本上不算在頁數裡。可用來增添翻閱封面時的氣氛，使畫面更豐富。

有加了顏色的彩色上質紙、有許多凹凸質感的紙，還有星星或花朵圖案的紙。

蝴蝶頁的種類很多，可以輕鬆使用，一定要用看看喔。

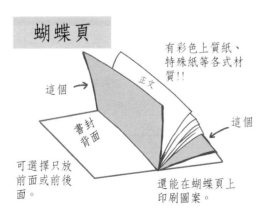

蝴蝶頁

正文

有彩色上質紙、特殊紙等各式材質!!

這個 →

書封背面

這個

可選擇只放前面或前後面。

還能在蝴蝶頁上印刷圖案。

繳交原稿檔案給印刷廠

✅ 如何交稿

本篇將大致說明一下交稿的方法。

每家印刷廠的交稿方式都不一樣，為避免發生資料不全的問題，請先仔細確認合作印刷廠的交稿流程。

①索取報價單

第一步，先取得預計發行的書籍**報價單**再下單。

有些廠商在網站提供簡略報價，有些則不需要報價。只看網站資訊還是不懂，或是想做套組方案不包含的特殊加工時，直接寄電子郵件請對方報價吧。

請放心，每一家印刷廠都會親切地處理。

②匯款

有些印刷廠接受後付款，但原則上以**先付款**為主。請依照指示支付報價單上的金額。

選擇不報價、自行確認費用並付款的方式時，請仔細確認費用是否包含運費或消費稅，以及是否包含追加項目的費用。

透過銀行匯款的人必須提出**付款證明**，完成匯款後收到的收據紙要好好留存。

③準備交稿檔案

提交原稿檔案時，確認是否備妥所有資料（書封、正文等），以及是否依照廠商的要求設定檔案名稱。

大部分的原稿檔案容量都很大，確認好上述事項後，請將檔案壓縮成zip格式。

④線上交稿

接下來開始交稿吧。

請依照印刷廠的指定方式交稿。有些印刷廠可在網站上交稿,有些可透過DATA DELIVER等文件傳輸服務平台交稿。

提交原稿檔案時需同時傳送書籍的訂單(也有在報價時輸入訂單的形式)。

與印刷廠交易時,必須輸入地址、姓名(本名)、聯絡方式等個人資訊。

還要輸入書籍交貨日、寄送地址(會場、書店或自家);如果需要直接將包裹搬進會場,則要輸入攤位號碼。運送兩個以上的地點時,要記得留下地址和書本的運送量。

除此之外,還要輸入書籍尺寸、頁數、印量、追加項目的內容(如是否有蝴蝶頁、封面和內文使用哪種紙),以及製作原稿的軟體名稱。

不同印刷廠的必要事項各有差異。請將對方提出的訂單內容全部看完,注意是否有錯誤或遺漏之處。

訂單一定要清楚記錄重要資訊,比如尺寸、頁數、印刷的書籍類型及運送地點等。

為了避免發生活動當天攤位沒收到新書,或是成品尺寸跟想像不同的情況,輸入訂單內容請仔細確認。

> **MEMO** **別漏接印刷廠的電話!**
>
> 印刷廠會在原稿或訂單有誤時聯絡我們。很多印刷廠必須等作家確認後才能進入印刷程序,沒接到電話的時候,請儘快回電!

封面與內文的加工追加方案

關於常見的加工方式

本篇將說明幾種常見的同人誌加工追加方案。

加工追加方案是指，在印刷廠的普通方案中針對封面或內文加入特殊裝訂。由於截稿時間比一般截稿日更早，而且需要額外費用，因此製作難度稍高。但相對地，加工方案能做出更講究的作品，想製作專屬於自己的書時，非常推薦多方嘗試。

①封面加工

正規的加工方式是**雷射PP膜**、**燙箔**加工。

即使是沒有出過書的人，應該都看過很多次這種加工方式。

雷射PP膜是在封面貼上雷射全像印刷的PP膜。書本斜放時會反射光線，使圖案閃閃發光，非常漂亮。

雷射全像印刷有很多種選擇，像是愛心、花紋圖案，也有沒圖案且封面整體閃爍彩虹光芒的加工方式。

基本上，雷射PP膜不需要在交稿時製作專用檔案，是很簡單的一種加工法。

各家印刷廠提供的雷射全像印刷不盡相同，請到印刷廠的官網看看。

燙箔加工會在文字或圖案上壓印燙箔膜，可呈現出紙張無法單獨表現的色彩和高級感。

每家印刷廠的燙箔種類和顏色各有不同。甚至還有只能在特定印刷廠製作的稀有燙箔，尋找特殊燙箔的過程也很有趣喔。

燙箔價格視壓印的範圍而定，交稿方式也跟一般封面稍微不同，請事先確認清楚。

有一種加工法稱為**凹凸壓紋**，和燙箔略有不同。凹凸壓紋不使用金箔，而是在封面做凹凸加工，玩法和燙箔不一樣。

其他還有切除局部封面，呈現窗戶般的**鏤空加工**效果；如撒上水滴般的**上光效果**，或是添加特殊氣味的加工方式。

②內文加工

內文的加工種類不如封面多，但還是可以做加工。

常見的加工方式有開頭彩圖、改變紙張或更換墨色等。

開頭彩圖加工可更改第一頁的全彩插畫。

改變紙張顧名思義是將內文用紙改成其他紙張。可以將純白的紙改成淺桃色。

更換墨色加工可將普通的黑色印刷墨水改成其他顏色。比如以紙張加工將內文紙張改成黑色，並嘗試印刷白色墨水，像這樣同時改變墨色和紙張很有趣喔。

③其他加工方式

書籍還有各式各樣的加工方式。

比如在書的側面、紙的切面加上顏色的**書邊刷色**。將書的邊緣做成圓弧形的**圓角加工**，以及不用膠裝的**線圈裝訂加工**。

用來收納書本的厚紙封皮也做得出來。除了普通封面或內文加工以外，還有其他的加工方式。

雖然上面已經說明了幾種加工例子，但其實還有很多種加工追加方案。看看印刷廠的網站就能激發創作欲，令人開心不已。所以請務必確認印刷廠有哪些加工方式。

同人誌印刷公司訪談！
綠陽社篇

我們前往歷史悠久的同人誌印刷公司綠陽社，訪問業務部長神保克宏先生！

部長為我們詳細說明許多綠陽社的加工秘辛，以及印刷業界人士的想法。

綠陽社在1980年成立，從同人業界發展初期就開始營業了對吧？

沒錯，當時我還不在綠陽社服務，據說公司本來不是同人誌印刷廠。某天突然有人帶著原稿詢問能不能印製，我們才開始印製同人誌的工作。

貴公司從那之後就一直待在同人業界。那時候到現在感覺有什麼樣的變化？

說到1980年代的作品，最有名的是《足球小將翼》，到了1990年代則是《幽遊白書》和《灌籃高手》等作品。後來出現了許多主流題材，例如《網球王子》、《鋼之鍊金術師》、《機動戰士鋼彈SEED》等。幾年前《影子籃球員》、《TIGER & BUNNY》興起的那段時期，我對這種主流題材的印象很深刻，但近年來市場不會只集中在幾部主流作品，而是細分成更多不同的作品。

原來如此。接下來想請教您作業流程的問題，一般人應該不清楚提交同人誌原稿後，要經過哪些過程才能完成一本書，可以針對這部分說明一下嗎？

首先，收到稿件後要檢查資料有沒有問題。確認是否有加上頁數，台詞是否缺漏，是否出現摩爾紋，每一頁都要仔細檢查。

用看的就能知道有沒有摩爾紋嗎？

把放大檔案後，網點是全黑色就代表沒問題，但如果有反鋸齒或是網點底下有灰色，那馬上就知道是摩爾紋。

線條多的網點也會出現摩爾紋嗎？

網點只要在剛剛說的情況就會出現摩爾紋。說個無關摩爾紋的話題，印刷時網點會變粗，所以我們會在製版時先把網點調細一點，畢竟圓點間距太窄會連在一起，不只會出現摩爾紋，看起來也不漂亮。

4
印刷同人誌

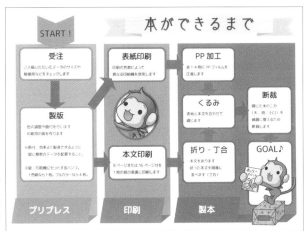

綠陽社在新冠肺炎疫情以前會舉辦工廠參觀活動。介紹資料中有書籍製程說明。

159

原來如此。那通常一部作品由一個人負責檢查嗎？

原則上是這樣沒錯。但以前也遇過頁數很多、活動在即時分工合作的情況。

檔案確認無誤後，下一步該做什麼？

接下來就要開始用印刷機進行印刷。我們採預約制，所以會在這個階段決定該使用哪一台印刷機。
接著是拼版工作。在一大張紙中放入多個頁面並依序排列，就這樣製作印版。印版完成後開始印刷，然後裝訂書本。

印刷一部作品大概需要多少時間？

我們有1日製書，假設活動在星期日，星期五中午前交稿就能趕上。還有一種是0日製書，封面需要星期五交稿，但內文在星期六交稿也來得及。

小冊子介紹AM網點和FM網點的差別。乍看之下不知道顏色差在哪，但用放大鏡仔細觀察就會發現圓點的形狀不一樣。

但這樣員工是不是都要加班或熬夜趕工？

是不需要徹夜趕工（笑）。加班的話，視案量而定，我們雖然有制定案件量的上限，但還是會儘量承接。

您剛剛提到印刷機的話題，請問AM網點和FM網點有什麼不同？

圓點的形狀不一樣，具體來說的話，AM網點是規則排列的點，FM網點則有點不規則。

這表示黑白原稿比較適合AM網點嗎？

黑白稿用AM網點或FM網點都一樣。如果原稿中有灰色，可能出現摩爾紋的稿子可以靠FM網點印刷來解決。因為不規則的圓點能分解反鋸齒現象。
至於彩色原稿，FM網點的顏色比較鮮豔，但某些情況看起來會很淡。建議根據圖畫決定該用哪一種。
想清楚呈現顏色時，用AM網點比較好；想呈現細微的色彩變化時，則採用FM網點。

您不希望收到什麼樣的原稿？有哪些常見的原稿問題？比如小說太厚會造成書背裂開之類的情況。

沒有啦，我們的價目表有800頁的選項，所以會儘量避免書背裂開的。但愈厚的書，裝訂處難打開，所以希望客戶在插入文字時，儘量在裝訂處附近多一點留白。
漫畫原稿很常遇到裁切線跟文字、頁數重疊的問題。進行印刷時，紙張會些許偏移，可能切到很靠近裁切線的地方。所以希望文字能放在裁切線內側3mm的位置。

 聽說印刷廠不喜歡收到塞滿文字的內文排版。

 確實是這樣。不只塗黑的地方很難乾，當書頁的大部分都是深色均勻網點時，油墨也很難風乾。墨水不乾，就沒辦法裝訂了。

 關於內文的部分，有沒有推薦的內文用紙呢？

 小說方面，本公司有準備普通的白色上質紙，還有米色的書籍用紙，但還是米色調的紙讀起來比較不會疲勞。
漫畫有基本的漫畫倫巴紙84kg和上質紙90kg，也有更薄透的材質，或多或少會發生透光。

綠陽社展示了豐富的紙樣。很多紙張只看名稱沒辦法知道是什麼樣的紙，最好還是實際看看。

有推薦的書封加工方式嗎？

最近常用一種叫做OK Moon Color的閃亮紙，打上凹凸壓紋的地方還會變色喔。凹凸壓紋是只在燙箔印版上加熱的加工法，這種搭配很有趣，相當受歡迎。
另外，本公司會舉辦「同人誌設計大獎」，可以欣賞到各種精緻講究的裝訂方式。
還有其他很講究的加工方式，像是精裝書、盒裝書，或是不印在紙上的膠片印刷。
只要客戶來商量，我們都會儘量提出方案。疫情期間較難碰見，也有提供線上諮詢服務。

綠陽社的商品印刷種類很多，感覺一直不斷推陳出新。貴公司是怎麼發想點子的？

我們目前大概有500種商品……業界有商品貿易展，工作人員會去展場找靈感，有時客戶也會告訴我們想做什麼樣的東西。還有我們在西國分寺有經營商品事業的工廠，工作人員會在工廠不斷試做產品。

有沒有高人氣的商品呢？

我覺得雷射膜鑰匙圈應該跟其他印刷公司的商品很不一樣。

最後請談談製作同人誌的樂趣，對未來想嘗試製作同人誌的人說幾句話。

雖然新手很難馬上熟悉流程，但光是書籍的加工就有很多種玩法，當作品成形並送到自己手中時，那種喜悅是無可取代的。

我們也會跟客戶互相討論，運送書籍或商品時向會場的客戶打招呼，看到客人非常高興的樣子，我們也會很開心，這真的很有趣。

除了彩色封面之外，也有只做內文書頁的折紙書方案，製作門檻絕對不高。只要前來詢問，我們都會提供建議，網站上也有為新手準備的詳細說明，先動手做看看就會知道其中的樂趣。

推薦「彩色糖果膜」。紙張透出印刷色，可營造多種效果。

從新手到老手都能輕鬆合作的印刷公司，綠陽社充分傳達了這件事。感謝分享。

Ryokuyou 綠陽社

位於東京都府中市的同人印刷公司。可製作精緻彩色印刷、燙箔加工、精裝書等特殊裝訂，也能做到快速印製，商品種類也相當豐富。

專欄 4 印刷廠的常用用詞解說

◆ 餘部

向印刷廠下單印書時，成品的印量會比訂量多一點，這個稱為餘部。畢竟印刷廠也有可能發生準備不足的情況，因此會多印並放入成品中。印刷廠通常會多印4、5～10本。每家印刷廠的餘部數量不盡相同，同一家廠商的餘部也要視書籍種類而定，餘部只是附贈的書，用來代替頁數亂跳或缺頁的情況。所以請別對餘部抱持過度期待。

◆ 交期

印刷廠將收稿到發貨的期間稱作交期。有一個類似詞是截稿時間，●天截稿表示要在●天之內完成交稿。大部分的印刷廠都會指定時間。

假設交期是●天，就要從預計發貨日回推●天，並在當日完成交稿。此外，印刷廠通常會以營業日●天表示，如果六日是休息日，那就一定要以平日●天來計算交期。

交期很難算，搞不懂時請詢問印刷廠該在何時以前交稿。

◆ 分批交貨

印刷廠不只將書本送往一個地點，而是送到多個地點的下單方式，稱為分批交貨。本來就打算在書店銷售且已決定好數量時，可以請印刷廠直接把貨送到書店；想預留下次展期的書時，則可以送到家中，事先分批運送比較輕鬆。

畢竟活動會場的攤位很窄，放著動不了的紙箱實在很麻煩。

不過，分批交貨的寄送地點愈多，要負擔的運費也更多，請確認費用並確實匯款。

4 印刷同人誌

同人誌印刷公司訪談！
西村謄寫堂篇

西村謄寫堂是高知縣的老牌印刷公司，本篇將訪問同人誌部門，部長加藤和雄先生！

這家公司不只製作同人誌，還提供其他有趣的服務與嘗試。

我們滿懷期待地提問，挖掘老牌公司的獨家秘辛。

西村謄寫堂給人的印象是一家老牌印刷公司，歷史很悠久。

是的，成立很長一段時間了。從前有一位大姐找我們印書，後來透過口碑擴大經營。那些客戶還介紹了很多作家或大企業給我們。

原來如此。難怪西村謄寫堂的形象變成大企業的御用印刷公司了。

不，其實我們並不打算只跟大企業合作。不管是一百本還是幾十本，我們都會印製。

同人業界從前和現在有變化嗎？

變化很大喔。以前的小說尺寸是A5，但現在文庫本大幅增加。以前的漫畫將近80％是B5尺寸，但現在增加很多A5尺寸。畢竟尺寸更小又經濟實惠。
從前到處都是A4的書，現在幾乎看不到了。這大概是時代的趨勢吧。近年來隨需列印愈來愈普及了。

貴公司也有提供隨需列印的服務吧？

有喔，我們也會提供價目表。

印製小說的客戶多嗎？

也有印製小說的客人喔。我們合作的小說作家中，有很多人想做燙箔特殊裝訂。跟漫畫比起來，小說同人誌作家對裝訂的要求更高。而且，感覺請設計師設計封面的作家變多了。

貴公司推薦的加工方式有哪些？

剛剛提到的燙箔，我們有很多種選擇。比方說，大範圍燙印彩虹箔會造成觸感太黏，但在細小的文字上使用彩虹箔，看起來就很漂亮。
我們可以提供各式各樣的方案。假設客人想在封面的星星設計上燙箔，彩虹箔能營造出紅、藍或其他顏色的星星，非常有趣喔。客人也可以詢問圖案與燙箔的搭配方式。

客人可能會覺得跟印刷廠商量很不好意思。畢竟以創作者的立場來看，就像自己沒有花時間和心力準備一樣。

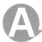
只要是我們能做到的，都會盡力協助。雖然也有忙碌的時候啦（笑）。

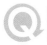 請說說貴公司的作業流程。

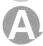 基本上由一人擔任主要聯絡窗口。我偶爾也會負責聯絡。
聯絡窗口要負責跟客戶溝通往來。接單、公司內部作業到運送
事宜,由2~3人負責。公司內部作業是指,告知印刷負責人該
用哪種紙來印封面和內頁,或是請裝訂負責人裝訂。

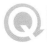 過程大概需要多久時間?假設早上10點收到原稿,當天可能做
到裝訂階段嗎?

 像是活動前一天這種非常緊急的情況,中午前傳來檔案,大概4
小時後就能安排空運。頁數很少的話,一小時檢查、一小時印
刷、一小時裝訂⋯⋯有時也能這樣處理。
當然,平常還是得依照訂單順序安排印刷,所以等待印刷和運
送的時間很漫長。
前一天才交稿的情況就要完全跳過等待的過程。

 說到西村謄寫堂就會想到包機貨運。客戶當天早上到羽田機場
取書,然後直接搭計程車到會場。

 從前的Comic Market很常這樣送貨。我們會熬夜趕工,當天早
上空運寄送。但現在已經很少這樣做了。做到這種地步的客人
也變少了。《TIGER & BUNNY》流行的時期很盛行包機貨
運,每個禮拜的活動都要安排空運呢。

最近拖稿的情況有減少嗎？

優質客戶好像變多了吧。最近拖稿的客人沒那麼多。不過或許是受到社群媒體的影響吧。比方說，我們透過電話接到稿件後，客人好像會在Twitter上分享資訊，告訴網友「這家印刷廠還能收稿」。搞得我們只好一直站著接電話呢（笑）。
另外，有些客人平時有固定配合的廠商，但卻因為踩線交稿導致對方拒收，所以才請我們印刷。就算不是急件，我們也有提供折扣，請務必多加利用。

從印刷廠的角度來看，貴公司有不想收的原稿嗎？或是有看了覺得容易製作失敗的案例嗎？

我們有很多客人都是專業老手，很少出現尺寸太小、沒做出血之類的失誤。可能是因為新手客人比較少吧。但偶爾還是會遇到第一次送印的客人。

貴公司似乎是一家同人新手很嚮往的印刷廠。

雖然希望客人能以輕鬆的心情找我們合作，但以前在活動會場跟同人社團的作家聊天，很多人「認識我們公司，也很想合作看看，但覺得門檻太高……」但其實完全沒有這回事。我們是鄉下城鎮裡的工廠，都是一些大叔在做印刷（笑）。我們不但沒接受過專業的電話客服訓練，講話還會冒出高知縣的方言，是一群鄉村大叔啊。

西村謄寫堂的官網。
上方的畫面相當有趣。

169

 疫情期間應該很辛苦吧？

 公司休息不營業。畢竟沒有客人來電，也收不到郵件。但還是有人希望至少在網路販售同人誌。
現在可能回不去全盛期了。再加上書本厚度也點變薄，繪製多頁漫畫的人可能整體減少了，但選擇特殊裝訂的人好像有變多。有客人會詢問裝訂的事，對裝訂有所堅持的人變多了。

 我有朋友無論如何都想在用彩色墨水印刷內頁，曾經委託貴公司協助製作。

 更換墨水是很花時間的工程。必須把整台印刷機洗乾淨，換上全新的墨水才行。
印量很少的話，可以在自家工廠印製，但如果墨水沒庫存了，就得向製造商訂貨，等墨水送來很花時間。
漫畫跟小說不一樣，塗滿顏色的色塊更多，需要用到大量墨水，不看原稿就沒辦法知道該訂多少墨水。所以截稿時間要訂得更早。

 使用其他印刷廠提供的原稿模板沒關係嗎？

 完全沒問題。每家公司的作法都不同，但我們完全不介意。

同人製作部門的辦公室。
隨處可見紙張、書本、厚紙板，很有印刷廠的氣氛！

我平常不使用模板，而是用Photoshop製作規定尺寸（A5是154mm×216mm，包含留白處），不加尺規，直接交稿。是不是應該用模板交稿比較好？

兩種都可以喔。不過，模板的尺寸比較不會出錯。假設只有一頁原稿是受邀人畫的，就有可能發生尺寸不對的問題。
通常很難從電腦螢幕看出尺寸錯誤，有時要等到印刷完才發現問題。

印刷廠人員檢查原稿也很辛苦吧？

畢竟我們也是人，有時能注意到問題，有時會不小心疏忽。比如說，我們發現過同一頁出現在兩頁的情況。
有些錯誤能在裝訂之前發現，有些在印刷後才會注意到。甚至發生過成書後才看出問題的情況。
我們會在裝訂階段檢查一次，常在發現問題後思考該怎麼處理。
我覺得跟以前比起來，現在每家印刷廠都會更仔細檢查。

在裝訂階段檢查到錯誤，印刷廠願意重新印製嗎？

這得看情況。最終還是交由作家本人來判斷，我們也會儘量避免價格提高太多。但經過多年經驗累積，我們慢慢能判斷出哪種程度的錯誤應該不要緊，重要場景或出現摩爾紋的部分最好重印。

很常出現摩爾紋嗎？

總集篇、重製版漫畫從B5縮小成A4時會出現摩爾紋。客人縮小原稿，就有很高的機率會出現摩爾紋。
碰到這種情況時，由印刷廠來縮小原稿反而能減少摩爾紋，希望客人別自己處理，告知我們比較好。
不過，最近用智慧型手機看漫畫的人變多了。手機的螢幕很小，解析度也很低。所以讀者可能不太介意畫質或摩爾紋，感覺愈來愈多人看習慣了。

關於同人誌製作，希望您能分享一些建議。

遇到不懂的事請別客氣，多多詢問。不打電話的人也可以透過Email聯絡。不過，最近有很多用手機寄信的客人沒有署名。
結果從過往的郵件中搜尋名稱還是找不到線索。雖然Email可以搜到資料，但還是得重讀歷史紀錄才能搞清楚客人在講什麼，所以希望客人能留下名字。另外，年輕人愈來愈注重印刷廠的CP值，我們的價格雖然偏高，但也有很多優惠服務，希望客人能善加利用。

原來如此，希望學生族群特別留意資訊。感謝加藤先生分享的寶貴經驗。

西村謄寫堂

位於高知縣的老牌同人印刷公司。提供膠印、隨需列印、商品製作等多項印刷服務。官網有介紹影片和廣播影片，沒想到居然是一間印刷廠，真令人驚訝，請務必前往觀看。

CHAPTER

5

製作
同人商品

除了同人誌之外，製作同人周邊商品也是同人活動之一。
製作同人商品不像同人誌那麼費力，很適合想嘗試與同人
印刷廠合作的人。
本章後半部將講解手工飾品的作法。將喜歡的角色做成專
屬的自製商品也很不錯，例如喜愛角色的象徵性飾品。

製作壓克力商品

✔ 簡單的壓克力類商品

近年來，高人氣的同人周邊有**壓克力鑰匙圈**和**壓克力立牌**等壓克力類商品。材質厚而硬實，可以立起來當作立體裝飾，是很受歡迎的商品。

再加上印刷費也比其他商品更實惠，有些印刷廠接受少量訂單。不過，印刷廠的出色方式各有不同（比如顏色比想像中更淡或更深），因此或許可以多試幾家廠商。

✔ 壓克力商品的檔案作法

製作壓克力商品的檔案時，大致上必須分成3個檔案。

第一個檔案是普通的插圖，也就是最終完成的插畫，以普通方法製作就行了。

第二是**白墨**專用檔。一定要加白墨才能在透明壓克力板上印刷，否則會變成透明插畫。透明背景的缺點在於顏色太淺，刮到表面容易造成圖案剝落。基本上，複製一個完稿插畫的圖層，在上面塗滿黑色就能當作白墨檔。如果複製圖層時看到有細部沒塗到顏色，請用黑色填滿。

比如說，有一種手法是製作只有人物的白墨檔，刻意活用透明背景。

▶ **完稿插圖檔**

第三個檔案是**切割專用**檔案。一定要繳交切割檔，指定壓克力板的裁切形狀。檔案一樣用黑色填滿。

　基本上檔案要比圖畫稍大一圈。太多稜角可能導致皮膚受傷或壓克力板斷裂，繪製時需留意圓弧感。

▶ **白墨檔**

▶ **切割檔**

　將以上3張圖檔分為3個圖層，交稿時最上層是完稿插圖，接著是白墨圖、切割圖，依序排列。做壓克力鑰匙圈時，必須在鑰匙圈通過的地方開孔。儘量在正上方開孔，以免擋到插圖。

▶ **交稿檔**

✔ 盡力放大圖案

　壓克力商品的印刷費視尺寸而定。50mm×50mm 正方形是包含切割檔的尺寸，實際插圖會變小。

　狹長型插圖需要將圖檔斜放，可以儘量放大圖案。

製作布製品

✔ 提高布製品的單價

　T恤、連帽衣之類的服飾，手帕之類的布製品一直是很有人氣的商品。但印刷費的單價較高，許多人會做成商品販售，不會當作試用品贈送。

　布製品的優點是可以長期使用。能在生活中長期使用的商品特別受女性歡迎。

✔ 毛巾材質商品

　製作毛巾、襪子等商品的檔案時，應該注意線條的粗細度。線條太細通常印不好看，很容易做失敗。

　印刷廠大多會提醒客人，加粗主線、用色精簡才能做出漂亮的成品。有時也會規定加入文字時的粗細度。

　通常印刷尺寸也是固定的，請先確認印刷廠的模板再製作。

抱枕枕套、眼鏡布

聚酯纖維或PU材料可以印出非常漂亮的商品，因此不必太在意圖檔的細緻度。這些材質適合製作觸感滑順、有插畫的商品。

枕套不附枕頭，依照常見的市售抱枕尺寸製作，實際使用更方便。

玩偶的服裝

近年來，玩偶專用的服裝或鞋子等小物逐漸增加。推薦手巧的人製作這種商品。不過每因為每樣商品都很小巧，販售服裝時需要花時間接待客人。第六章的禮儀介紹中提過，陳列商品時應小心避免破壞周圍空間。

MEMO　根據季節製作物品

夏天販售冰貼布或扇子，冬天販售暖暖包，許多印刷廠可以製作季節性商品。消耗型試用品不僅方便好用，容易大量生產，還能選擇當季使用的物品。

除此之外，為歲末年初的活動製作月曆也不錯，口罩、口罩收納盒等防疫商品可以立即使用，很適合當作試用品。

製作其他商品

✔ 紙製品

　　紙製品有筆記本、記事本、明信片或紙袋等豐富種類。推薦製作書籤當作小說的贈品。

　　紙製品在商品中比較低價，體積不大而容易保存，文具類商品方便好用，也非常適合作為試用贈品。

　　因為是紙製品，檔案可依照一般封面插畫的方式製作，畫質大多都很高。

筆記本類

記事本

紙袋

✔ 使用網路列印服務

　　製作明信片不一定要委託印刷廠印製，可用超商的多功能印表機製作。將檔案上傳至超商多功能印表機的網路，檔案會儲存約一週，只要在社群媒體上公開檔案密碼，想要圖檔的人就能自行到超商列印。

　　好處是不需要印刷費（只有各家超商的影印費），還可以上傳多個圖檔，可在活動以外的時間自由製作。

✔ 陶製商品

馬克杯、盤子、杯子之類的陶製品相當受歡迎。平時用得到的東西也很適合作為贈品。不過，如果要製作陶製品，在會場時一定要小心處理。

基本上印刷廠會將商品分開裝箱，並且加入緩衝材料以免商品破損，但需要特別注意裝飾攤位的樣品。

售出時請提醒客人「這是易碎品，拿取時小心輕放」。

另外，網路販售要在箱子外面加上包裝材，儘量避免商品碎裂。

基本上陶器檔案的作法和布製品一樣，必須以粗線條繪製插畫。陶製品印不出精細的圖畫，請刻意畫出簡單的線條，比如Q版人物的圖畫。

製作黑色馬克杯、盤子時會用到白色墨水，如果做成普通的插畫檔，成品會變成全黑的臉、全白的頭髮，看起來有點恐怖。因此建議將臉部塗滿顏色，頭髮維持白色……善用黑色材質。

使用黑底白墨時，圖檔最好做成這樣。　主線穿透

成品如圖所示。

使用黑色以外的深底色時，也推薦這種作法。

5
製作同人商品

179

✔ 食品類商品

糖果、巧克力、仙貝等食品類商品很小巧，而且是可食用的消耗品，所以經常被當作贈品。

許多食品會在包裝盒上使用自己的插畫。不只同人印刷廠，大多數的一般印刷廠也有提供服務，請多方尋找看看。但由於印刷品質大多不高，必須對畫質有所讓步。

比如直接在仙貝上印刷的商品，請注意別用太細緻的圖畫。

食品最需要注意的是季節和氣溫。比如巧克力夏天時很容易融化，口香糖則會黏在內盒上。即便不是夏天，會場通常也會因熱氣而變悶熱，因此建議在冬天製作食品。不只是製作商品製作時，贈送慰勞品時也要注意這點。

✔ 製作商品的注意事項

近年來，印刷廠還會製作其他多種商品。從試用品到單一訂製品，應有盡有。

但是，關於周邊商品的二次創作，有些原著的官方有提出指導方針。比如數量限制、禁止賺取利潤等規定。此外，有些官方禁止製作二創商品，請先確認清楚。

針對有註冊商標的企業獨創商品（形狀、動作），請注意有時不可製作類似的商品。

當然，直接使用或模仿官方LOGO也是禁止的。

只為了好玩而自製一個物品且不做販售行為，那就沒關係。pixivFACTORY等平台有提供製作一個商品的服務，請搜尋看看。

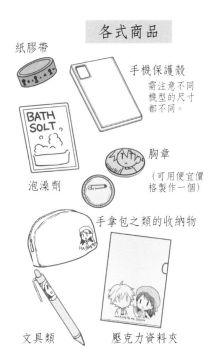

各式商品

紙膠帶

手機保護殼
需注意不同機型的尺寸都不同。

BATH SOLT

泡澡劑

胸章
(可用便宜價格製作一個)

手拿包之類的收納物

文具類

壓克力資料夾

✔ 色紙或其他材料

有些人會分發直接在色紙或插畫板上畫的圖。因為是獨一無二的圖畫，作家的紛絲應該會很高興。可依個人喜好決定價格，建議觀察作品領域的氛圍和市場情況再決定。

在色紙或插畫板手繪插圖

獨一無二的魅力。

製作手工飾品

製作飾品等手工商品需要初期投資，剛開始要花費一筆材料費。

比如**樹脂飾品**的主要材料除了樹脂凝膠之外，還有凝固樹脂的燈具、模具（印模）等。製作布料小物不僅需要布料、蕾絲、鈕扣等材料，還要準備針線。有些飾品可能會用到縫紉機。

除此之外，開始製作之前也許需要準備各式各樣的東西，例如用來串連零件的圓釦或別針等金屬配件（又稱基本配件、基本金屬），或是金屬零件的加工工具等。

有許多工具是買了以後就能長期使用，但初期製作時的開銷負擔較大。

那不然買便宜貨就好？這又會讓人有點疑慮。以工具為例，高級把手或彈簧的作工比便宜貨更好，用起來手也比較不會累。但畢竟每個人的習慣不同，對手感的偏好也不同，所以也不能說高級貨就一定比較好，但像是鋒利度、是否不易生鏽等材質相關問題，還是和價格有直接關係。

近期日本的百元商店可以輕鬆買到手工用品，正式開始製作前，請先試用看看。

經過長期使用後，就會發現自己「適合哪些工具和物品」。這時再仔細考慮購買可長期使用的優質工具，這麼做一點都不嫌晚。

✔ 手工素材哪裡買？

①百元商店的手工藝品區

價格平易近人，想稍微試用看看時很方便。

品質體現在價格上，因此幾乎找不到高級材料（銀製品、18K金等金屬配件）。

店面的性質不適合大量採購和定期採購，想大量製作同件物品時最好在手工藝專賣店買齊。

②手工藝專賣店

有豐富的商品和顏色，優點是選擇多樣化。

有貴和製作所、Parts Club、YUZAWAYA，以及聚集其他專賣店的淺草橋、西日暮里等知名街道。

③拍賣網站

有些網購平台有折扣或點數加贈方案，價格比實體店面優惠。

不過，我們無法在拍賣網站上親眼確認品質或尺寸，可以發生「顏色與照片不符」、「尺寸比想像中更大或更小」等問題，一定要仔細閱讀商品說明。

用樹脂凝膠製作飾品

「樹脂凝膠」是很受歡迎的手
工藝材料，雖然可以輕鬆取得，
但必須非常小心使用。

左邊的凝膠管是大創的UV樹脂
膠，中間是手工藝專賣店的UV
膠，右邊是UV-LED樹脂凝膠
（用於本篇範例）

1 樹脂凝膠的種類

有混合兩種液體的「**AB雙膠**」，以及無混合工序的「**單膠**」兩種類型。

兩者各有優缺點，大致上來説，製作大型物品時使用AB膠，小型物品則適合
單膠。

日本百元商店的樹脂凝膠都是單膠型，因此本篇主要以單膠型進行説明。

2 單膠型樹脂凝膠硬化

硬化是指讓樹脂凝膠凝固的步驟，根據樹脂凝膠所需要的「光種類」來命名。

①UV凝膠

藉由UV紫外線硬化的樹脂凝膠。雖然陽光也能固化凝膠，但自然光的紫外線
含量不夠多，只靠自然光要等很久才能硬化。

因此，通常會使用一種叫做「UV燈」的紫外線燈照射來固化凝膠。

②LED凝膠

藉由LED燈硬化的樹脂凝膠。LED凝膠無法靠UV燈或自然光凝固。

③UV-LED凝膠

可同時以UV或LED燈硬化的凝膠，名稱中同時包含「UV-LED」。但基本上用LED燈凝固的形狀大多比較漂亮。

3　單膠型樹脂凝膠的類型

根據凝固後的「軟硬度」，在名稱中註明凝膠的「類型」。不同製造商的命名略有不同，以下為常用名稱。

①硬式

像塑膠一樣堅硬的固體型。通常提到樹脂凝膠，最常令人聯想到的就是硬式類型。

②軟式

材質柔軟，連剪刀或美工刀也切不開，而且無法彎曲。

③軟糖式

顧名思義，觸感像零食軟糖的類型。

4　樹脂凝膠的危險性

不論是AB雙膠或單膠的樹脂凝膠，在「液體狀態」下都屬於有害素材。雖然完全硬化後很安全，但在未硬化前接觸到皮膚會造成皮膚脫皮或引發過敏症狀。

使用時皮膚不可直接接觸凝膠，請穿戴拋棄式手套。此外，請徹底保持通風。

等待硬化時，要讓凝膠內部完全凝固。很厚的凝膠要等很久才會凝固，一定要多加注意。

各家製造商的樹脂凝膠成分略有不同，請到官網確認成分。

5　單膠型樹脂凝膠的硬化

硬化所需時間視凝膠種類、燈具性能（瓦數）而定。平均而言，LED膠的凝固時間比UV膠快。

使用有金屬配件或有顏色的凝膠時，即使遵守硬化時間，也有可能因為光線照不到凝膠，而無法在規定時間內完成固化。此外，加太多著色劑或內容物會造成凝膠難以凝固，照射時間需比規定時間長，正反面都要照光。

硬化情形會因製作環境而有所不同，請藉由試做來掌握「硬化的特性」。

凝膠凝固時會發熱，請避免在不耐熱的地方操作，從模具中取出凝膠時，也要確認是否完全變涼才安全。

用黏著劑製作飾品

　　手工製品不需要使用特殊黏著劑。但是一定要選擇適合黏貼配件的黏著劑，否則不只會黏不上去，還有可能造成表面融化。

　　另外，即使看起來已經黏好了，黏膠也有可能輕易剝落，一定要根據用途選擇不同的黏著劑。

1 如何挑選黏著劑

　　包裝上有標示可以黏的材質，請根據用途進行挑選。

　　不挑材質的萬用黏著劑用起來很方便，但相對地，凝固力可能比材質專用的黏著劑差。此外，黏貼玻璃和金屬等材質時使用專用黏著劑比較好。

2 AB雙膠和單膠的差別

　　黏著劑的種類跟樹脂凝膠類似，分別有混合兩種液體的「**AB膠型**」，以及可直接使用的「**單膠型**」。建議根據用途使用不同類型的黏著劑。

①單膠型

　　不需要混合液體，可以直接使用。感覺像普通的膠水，優點是方便好用。整體而言，價格大多比AB膠更便宜。

　　雖然很方便好用，但蓋子開著不關會導致管口接觸空氣的地方固化，剩下的膠就不能用了。

將主劑和硬化劑適量混合的黏著劑。有些商品不使用主劑和硬化劑的說法，而是以A膠和B膠表示。

需要花時間混合黏膠，但通常強度和持久度比單膠更好。但是，混合量不正確或未充分混合會造成硬化不良。

3　黏著劑的硬化時間

原則上硬化時間短的黏著劑會更方便，可以趕快進行下個步驟。但硬化時間慢，重新黏貼或調整位置更方便，進行必須調整位置的操作時會更輕鬆，比如黏貼裝飾小配件。我們可以視操作情況選擇不同的黏著劑。

黏著劑的硬化時間大致分為兩種。

分別是「①黏貼的物品無法移動的狀態」以及「②完全硬化，達到實際使用強度」，①基本上不會發生配件偏移的問題，可繼續進行下個步驟。但完全凝固後才會達到製造商標示的黏著強度。

在階段①強力施壓可能發生物品脫落或位置偏移的情況。黏著劑完全固化後才算黏貼完成。

4　熱熔膠槍

熱熔膠槍雖然不是黏著劑，但可以輕鬆固定物體。

將樹脂熱融膠條裝入熱熔膠槍並加熱，樹脂膠條融化後即可使用。

熱熔膠凝固的時間很快且方便好用，但除了加熱後的膠條很熱之外，熱熔膠槍本身也很高溫。

熔點低的款式超過120度，高溫型則將近200度，使用時小心燙傷。

手工藝品製作範例

有角色的形象色或主題物（符號、動植物等）的飾品，是手工藝品的經典品項。

範例將在玻璃罩內放入乾燥花，做出植物標本風的項鍊，並用樹脂凝膠製作耳環。

1 樹脂凝膠耳環

使用UV-LED膠製作。將適量凝膠倒入調色盤，加入專用著色劑仔細混合。範例採取均勻混合凝膠的作法，但不均勻的大理石紋也很可愛。

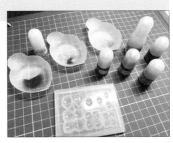

將上色後的凝膠倒滿繡球花的花瓣形模具，以燈具加以固化。

將凝膠脫膜，用透明凝膠將水晶配件固定在花瓣中間，並用黏著劑貼上耳環的零件。

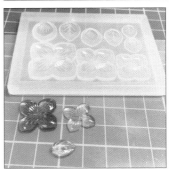

使用材料	
凝膠	手工藝專賣店
凝膠專用著色劑	手工藝專賣店
凝膠專用矽膠模具	手工藝專賣店
水晶配件	手工藝專賣店
耳環	手工藝專賣店
黏著劑	網購

在玻璃罩中放入乾燥花、亮粉等容易放入的東西。

在球體中倒入液體，鏡頭效果使內部看起來更大，放入大量裝飾就能增加飽滿度。

雖然以水作為內部的液體也沒問題，但專用油可有效減緩乾燥花劣化，因此建議使用標本專用油。

沾到專用油容易造成黏性變差，需先用酒精型溼紙巾將玻璃罩擦乾淨，再黏上蓋子。範例使用的是AB膠。

固定蓋子後，裝上項鍊條或繩子就完成了。

使用素材	
玻璃罩	網購
金屬蓋	網購
乾燥花	網購
標本專用油	百元商店
亮粉	手工藝專賣店
黏著劑	網購
項鍊條	手工藝專賣店
項鍊繩	百元商店
圓釦	手工藝專賣店

▶ 耳針

▶ 和風耳針

MEMO **非手工藝材料的市售品**

　　紙膠帶、貼紙、紙巾等市售品的銷售定位並不是手工藝品配件或素材，使用這些東西時一定要小心。

　　銷售商或設計師可能已登記商品圖案、商品設計的著作權。未經許可擅自使用，可能侵害他人著作權。

手工藝的基本工具

使用串珠或樹脂凝膠製作手工藝品時,至少需要準備幾樣工具。有些手工藝專賣店會販售以下三種「入門工具組」。

❶ 平嘴鉗

鉗子前端是平的。夾面的鋸齒紋路使鉗子不易滑開,容易夾取零件,但可能在零件表面留下刮痕。因此一般「手工藝專用」平嘴鉗大多沒有鋸齒紋路。

❷ 圓嘴鉗

鉗子前端是圓的。在彎折鐵線或別針前端時使用。

❸ 斜口鉗

在剪斷鐵線或別針等金屬零件時使用。

工具的照片。由左而右是平嘴鉗、圓嘴鉗、斜口鉗。

平嘴鉗的前端示意照。

CHAPTER

6

參加同人誌
販售會

同人誌販售會是許多有共同愛好的人參與的活動，是讓更多人認識自己和自製作品的好機會。網路販售方面，因為必須支付手續費，有些人會想同時購買別本書。

基本上，先決定自己要參加哪一場同人誌販售會，根據時間制定截稿日期，接著開始寫稿，就可以保持動力做下去。

一邊上班上學，一邊參加同人活動比想像中更費力。雖然有些人覺得只要做得開心就沒問題，但有些辛苦是無法單靠熱情支撐的。最好不要太勉強自己，如果要做很創新的事，制定製作時間就是很重要的工作。

報名社團參加

✓ 報名社團參加

社團攤位圖會印在販售會的場刊上。通常會刊出自己預計分發的同人誌資訊。請下載活動報名的攤位圖模板以免出錯。

▶ **社團名稱**

▶ **CP名稱**

▶ **漫畫或小說**

▶ **書籍大略內容**（沉重、溫馨、R18等）

標註以上資訊就夠了。有些人看了場刊會對攤位產生興趣，雖然不需要太講究，但還是稍微展示一下社團的形象比較好。

社團名稱取自己喜歡的名字。獨自參加社團活動也是很了不起的事。不過，缺點是名稱太長或英文太難讀的社團不容易被記住。

✓ 報名社團參加

做好社團攤位圖後，開始報名活動吧。原則上只要輸入必要事項就行了，如果作品有CP配對，要特別小心註記錯誤。類型註記是主辦方分配位置的參考依據，因此請輸入最重要的說明，比如你想分配在●●受、全員角色或■■×●●固定CP的位置。

還有不能忘記結帳喔。報名完成後會收到報名完成通知信。

如果想跟朋友或交情好的作家排在一起，主辦方會發行「期望合作ID」給第一位申請人，後續的報名者必須輸入ID。

註記很重要！！

> **MEMO** ｜ **可能發生報名立刻額滿的情況**
>
> 　有些同人展會在報名截止日前提前結束報名。特定作品的ONLY展、季節性慣例活動的攤位數量是固定了，但活動主辦方有時會擴大攤位數，決定好你想參加的活動後，最好盡快報名。此外，活動報名可能提早結束時，企業會在社群媒體發布公告，請多多參考。

✔ 外地居民遠征同人展

　住在外地的人參加東京或大阪同人展時，需要煩惱飯店的地點。第一次造訪東京或大阪的人往往會先預訂靠近活動會場的飯店。

　但是，會場附近的飯店價格都很高，而且離火車站很遠。

　建議選擇JR或地下鐵附近，靠近任一車站的飯店比較好。東京或大阪的交通系統很發達，只要先搭上電車，就算之後要轉車也能意外輕鬆地抵達會場。愈靠近會場的地方有愈多同伴出沒，只要跟著人潮走就能抵達目的地。

　附近幾乎都會清楚標示轉車方法，不必太擔心。

為販售會做準備

完成社團申請，書籍也平安交稿後，就可以為同人展做準備。

✔ 同人誌的定價方式

價格是販售同人誌時很令人困擾的問題之一。

價格需視尺寸或頁數而定，小說、漫畫、全彩書等類型的價格也不一樣。

這裡會說明筆者的定價標準，請當作一種參考依據。

A5尺寸，頁數的第一位數四捨五入×10

B5尺寸，頁數的第一位數四捨五入×10＋100

例如：

A5尺寸26頁200～300日圓

B5尺寸26頁300～400日圓

我會想這樣設定價格。

如果封面有燙箔加工或全彩首頁插畫，印刷費會更高，價格可以比上方價格再高一點。

作品領域也會影響書籍價格，可以參考周圍其他社團的定價。

海報範例。

✔ 分發刊物以外的準備事項

海報

準備海報就能在遠處宣傳社團。桌上海報是A4～A3尺寸，攤位背景則使用A1～A2尺寸。有些一般印刷廠可當日完成印刷，請查詢看看。

價目表、價格標籤

價目表做成可直接放在社群媒體的通知圖會更輕鬆。攤位編號、社團名稱、是否有新刊、價格等資訊要寫清楚。價格標籤不只要標示金額，還要簡單介紹內容。

找零

100元和500元硬幣（日幣），大概最少各準備20個。在價目表上提醒「請避免開場立刻使用萬元鈔票」，客人就會多注意。

展示用小配件

儘量準備一塊桌巾吧。桌巾可用來襯托書本，素色或簡約圖案都不錯。除了平面擺設之外，還能在縱向空間放一些立牌或展示品。

只有一本書時，用角色商品或玩偶將空間裝飾得更華麗可愛，增加客人駐足的機會。

宅配搬入

先寄送既有書、海報架、桌巾等大體積物品。運送時間出乎意料的快，請多加注意。別忘了在箱子寫上攤位編號。

當天往往會有大量的包裹，建議提早寄出需運送的物品。

事先填妥會場到自家的宅配寄貨單、書店網購寄貨單，並跟包裹放在一起，當天才不會手忙腳亂。

販售會當日

✔ 攜帶的行李

終於到活動當天了。前往會場時別忘記隨身物品。

物品清單	
社團入場票	必備。忘記帶的話，只能等到一般入場。
零錢	無法轉帳付款，需自備零錢。
零錢收納盒	可用零食盒收納。
原子筆	填寫搬出收據時使用。
油性筆	準備一支更放心。
美工刀	打開紙箱時使用。比剪刀還實用。
封箱膠帶	搬貨地點大多可借用膠帶，但自行準備更安心。
垃圾袋	意外地有很多細碎的紙張垃圾，有垃圾袋更方便。

✔ 確實做好抗暑與防寒準備

在夏季和冬季活動中，抗暑和防寒準備尤其重要。夏天要準備冰涼貼布、涼感毛巾、凍飲、鹽錠等物。冬天則需要暖暖包、圍巾、溫熱飲。風會吹入靠近鐵捲門的攤位，非常寒冷。

▶ **抗暑對策**　　▶ **防寒對策**

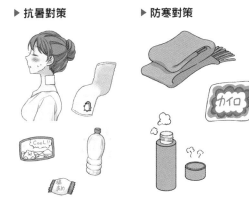

✔ 活動當日流程

　　當天早上最靠近會場的車站會非常擁擠，請事先在其他地區的車站儲值交通IC卡。會場附近和裡面的洗手間人滿為患，應提前如廁。冬季場次的廁所隊伍排得最長。

　　此外，超商人潮也很多，先買好飲料和午餐再入場比較好。會場裡的超商和ATM特別容易大排長龍。

　　通常會場會提前兩小時作為社團的開場時間，但太早到也很累人，保留緩衝時間固然重要，但請考量自己的準備時間再入場。

　　抵達攤位後第一件事是確認包裹是否已送達。書籍等貨品直接搬入的情況，如果貨品未抵達會場或是有缺漏時，請聯絡印刷廠。選擇宅配搬入方案的人，請去領取包裹。勉強趕在一般開場前抵達的攤位，包裹可能會被大會中心。

　　一般參加者開放入場後，約有3～4小時在攤位與客人來往的時間。雖然不必特別打招呼或吸引太多客人，但一直跟旁邊攤位的人聊天或滑手機，可能會讓客人覺得難以親近，盡可能營造出能輕鬆拿書的氣氛十分重要。

　　活動的閉展時間是固定的，決定好要待到幾點後就可以開始收拾。宅配搬出時間固定在下午，有些人會配合搬出時間開始收拾攤位。

<div style="text-align: right">6 參加同人誌販售集會</div>

當日禮儀與注意事項

同人展是有很多人聚在一起的場合，必須遵守一定程度的禮儀。為了讓所有人度過美好的一天，一起注意禮儀吧。

✔ 活動期間的注意事項

活動開始和結束時向左右兩邊的社團打聲招呼，讓彼此都能度過舒適的一天。尤其是使用同一張桌子的社團，可以互相打招呼，說聲「今天請多指教。」或「辛苦了，我先走囉！」

囤積太多垃圾會給隔壁攤位造成困擾，請儘量在活動開始前丟一次垃圾。先做好可燃垃圾、寶特瓶的垃圾分類，就不用在垃圾場待太久。

小心別打擾隔壁攤位（自己的行李或刊物不超出範圍）。近年來，主辦方在攤位安排上會避免太靠近，桌子之間會保留空隙，但空隙是社團參加者的出入走道，所以請不要將行李放在空隙中。

遇到一般參加者從側邊插進來時，請提醒對方。

不要站在攤位前面聊天，看到陌生人站在攤位前講話可以提醒對方。雖然可以跟認識的人聊天，但還是要注意後面是否其他客人有想買書，還要避免打擾到隔壁攤位。此外，演變成小型網聚的情況時，請移動到不影響他人的地點聊天。

島區正中央的攤位儘量不要排隊，請加快接待速度。用心仔細固然重要，但排隊會霸佔其他攤位的空間。這時你可以減少過度包裝，制定容易計算的價格，或是準備幾種固定的計算公式。

✔ 搬出事宜（注意尖峰時段）

關於行李**搬出**事宜，每場活動都要在固定的時間和地點取走包裹。活動導覽手冊有相關說明，請事先確認（雨天時搬出地點可能變動）。大多從下午1點或1點半開始搬貨，活動快結束時會很擁擠，想避開人潮的人可稍微提早搬出。

最近不僅貨到付款的人變多了，還有**自助搬出服務**系統可供使用。可以有效降低混亂情況發生，提前預約也不錯。此外，想直接將貨物寄到下一個活動會場時，或是家裡沒地方放貨時，還能選擇租借倉庫，請多善用。

MEMO　**注意錢財管理**

在活動會場請小心保管錢財。離開攤位時要帶走或藏好零錢，貴重物品不離身，謹慎注意反而好。尤其在特別寬敞擁擠的會場，一旦遺失錢包就很難找回來了。重要卡片應該放在家裡，也可以使用購物用零錢包，請特別小心遺失錢包。

筆者以前參加Comic Market時，曾經在整理攤位期間只是稍微移開視線而已（應該不到1分鐘），就發現錢包從攤位上消失了。

結果怎麼找都找不到，30分鐘後向主辦單位提交遺失物表單時才收到錢包。不幸中的大幸是卡片都還在，但大約兩萬元的現金被偷光了。

網路銷售

近年來，有愈來愈多讀者不參加同人展，想在網路上購買同人誌。畢竟也有很多人不會去同人展，網路銷售能讓更多人看到自己的書。

✔ 網路銷售的準備

販售網路刊物時，請決定要採用「**自家網購**」還是「**書店網購**」的方式。雖然可以同時採取兩種方式，但在非獨賣的情況下，書店的成本與定價比（每賣一本書，社團的抽成數）比較少一點。

書店網購需先向書店下單，決定放幾本書、何時送貨等事宜。如果將網路銷售的貨也寄到活動會場，攤位的包裹會太多，建議告知印刷廠分批交貨，直接從印刷廠寄到書店。相關業者也會在活動會場上跟我們打招呼，這時就能請對方將包裹從會場直接送到書店。

可自行決定書店售價，但其中包含手續費，所以價格比會場售價更高。不過，有些人會想同時購買同一部作品的其他社團刊物，或是不想讓別人知道自己的住址，因此選擇書店網購。買家是在知道售價較高的前提下購買的，價格不必訂太低。

自家網購是很輕鬆的方法（包含pixiv的BOOTH等）。雖然書店網購需要寄放一定的庫存量，但優點只賣一本書也沒問題，而且不需要自行寄貨，不用花手續費，任何人都能輕鬆操作。但自家網購需要確認收款、寄出聯絡，必須自己處理所有網路銷售事宜，請盡可能提早寄出包裹。出貨時間延遲時，請重新聯絡買家並告知出貨時間。

BOOTH服務可以輕鬆做出網購頁面，收款相關事宜也不需要自己處理，推薦使用。另外還有提供隱藏收貨人地址的服務（另付手續費），不想讓別人知道個

人資訊的買家可多多利用。

寄出周邊商品時，請使用包材保護易碎物。

✔ 自家網購可採用郵寄服務

Smart Letter

每份180日圓，可寄送A5尺寸、厚度2cm、重量1kg的包裹。是有厚度的信封，寄出商品時不容易折損。建議用於A5書籍或壓克力商品。

Click Post

每份185日圓，可寄送的包裹規格是長度14cm～34cm，寬度9cm～25cm，厚度3cm，重量1kg。寄件人不需要準備信封，線上填寫並影印寄貨單，貼在包裹上寄出。有提供包裹追蹤服務。可以線上付款，不必前親自前往郵局。價格比郵局小包裹便宜。

Letter Pack

大件每份520日圓，小件每份370日圓，可寄送A4尺寸、重量4kg以內的包裹。小件包裹有3cm厚度限制，大件無上限，可以像箱子一樣組裝使用。有包裹追蹤服務，想知道運送情況時很好用。

專欄 6 新冠肺炎疫情因應對策

新冠肺炎疫情大流行以來，主辦方開始在販售會的桌子間保留空隙，並呼籲單人報名，施行各種應對辦法。社團參加者也可以採取一些措施，建議大家儘量做好以下準備。

◆ 準備放錢的盒子

由於一定會與客人交易金錢，有很多人會在攤位準備一個收款盒放錢。

這麼做可以避免直接接觸。雖然會花比較多時間，但為了讓雙方放心，請準備一個盒子吧。

◆ 線上瀏覽內容

活動中大部分的社團都允許讀者站著試閱，但書本被拿起放回後，別人又接著拿起來看……這樣會增加接觸機會。為了盡力避免接觸，建議將試閱內容上傳到網路。將試閱頁面上傳到pixiv或Twitter等平台，並將網址做成QR Code。

同時放上價目表的QR Code，想試閱的一般參觀者可透過QR Code瀏覽，不必拿實體書就能輕鬆閱讀。不僅減少在攤位前面久站的情況，也不必擔心書本被翻閱太多次而受損。

◆ 無現金支付

現在愈來愈多社團採取電子錢包之類的付款服務。非現金交易可避免彼此接觸，不需要準備零錢也很方便。但是，有些一般參觀者沒有電子錢包，沒辦法立刻改變付款方式。

7

附錄

最後一章整理了使用素材時的禮儀和授權條款相關內容。網路素材五花八門，有些可以免費使用，有些必須取得授權。絕對不能抱持只用一下不會被發現的僥倖心態，未經許可任意使用。為了開心享受同人活動，遵守規定是非常重要的事。

可使用素材或LOGO的網站與APP

本篇將介紹可下載素材的網站,以及可製作LOGO等素材的APP。多種工具搭配可以做出更多樣化的設計。

ibis Paint 愛筆思畫

和MediBang Paint一樣是繪圖工具。這款APP無法開啟模板,不適合封面製作,但字體選擇比MediBang Paint更豐富。只輸入字體並插入書名,儲存為透明背景的PNG檔。接著用MediBang Paint開啟儲存的字體,就能將愛筆思畫的字體貼在封面。這款APP跟MediBang Paint一樣是免費工具。

Vintage Design

適用於iOS系統的APP。原本是製作LOGO的APP,但也可以製作封面。只能使用英文字,但字體選擇很豐富。還有內建邊框、LOGO邊框或裝飾素材。跟愛筆思畫的作法一樣,將檔案存為透明背景的PNG檔,在MediBang Paint中開啟檔案,就能當作封面使用。可免費下載,部分素材需付費。

illustAC／photoAC／silhouetteAC

illustAC是處理邊框和插圖的免費插圖素材網站。photoAC是免費的照片素材網站。silhouetteAC顧名思義是剪影素材的網站。可免費登入並使用網站中的素材。還能加工使用,不必註明作者和提供者出處。但是,使用條款禁止加工後二次發布,絕不能這麼做。

除此之外,還有很多素材網站或可使用素材的APP。上網搜尋「○○(輸入你想找的素材) 免費素材」,就可以找到接近想像中的圖案。

關於素材與授權條款

本書第三章介紹的小說同人誌中，封面圖是自行拍攝的圖檔，但一般大多會使用網路公開的免費素材或付費素材。

除了封面素材之外，內文通常會用到免費字體。

使用這類素材時，應注意幾點事項。

1 遵守使用條款

即便是「免費素材」、「免付費素材」，每位作者（或素材提供者）的使用條款標準都不一樣。

「版權Free（或著作權Free）」雖然有一個「Free」字，但不表示素材是可以免費使用的。相對於付費銷售的素材，有很多素材被定義為「版權Free」。

上網搜尋關鍵字「免費素材」，可能同時出現可免費使用的免費素材，以及版權Free素材。

別看到免費的標示就輕易選擇，一定要確認使用相關條約。

例）限非金錢交易可免費使用

一般來說，買賣同人誌會發生金錢交易行為，因此不可使用。免費贈書的情況或許沒問題，但有些作者可能不允許使用，一定要確認清楚。此外，有收取紙張費用、運費等實際費用的情況，也有可能無法免費使用素材。

例）限網路使用

不可用作印刷目的，因此不能印在同人誌上。

例）須在素材使用處註明著作權（作者或提供者之授權）方可免費使用

因為必須標記在「素材使用處」，在封面使用圖片時，必須依照文字規定在封面的某處註明著作權。

某些情況會將整本同人誌視為「一部作品」，因此可在版權頁註明著作權，判

斷標準因分發網站而異。自行判斷並擅自更改註記位置將違反條款。

此外，條約可能對著作權標示的寫法（易讀且易辨認的文字及LOGO尺寸）有所規定，不可違反。

2 使用付費素材也必須確認條約

付費素材有不限使用次數的買斷型（可在任何地方使用無數次），以及只授權在在一處使用一次的類型。

說明免費素材時有提過，在某些情況下，付費素材也必須註明作者或提供者的出處，一定要仔細確認。

3 關於浮水印

浮水印（Watermark）有「穿透紙張」的意思，也有在靜態圖片或影片中插入圖案（LOGO）或文字串，以表示著作權的意思。

有些素材的樣品（特別是付費素材）上附有浮水印。

直接使用有浮水印的圖片，或是用影像編輯軟體去除、隱藏浮水印，都是侵犯著作權的行為。

只要作者未公開「放棄著作權」，所有的圖片都具有著作權。違反著作權有可能被要求賠償，絕對不可以這麼做。

4 素材或被攝者的肖像權與著作權

即使是自己拍攝的照片，某些拍攝內容還是不能在同人誌中使用。

比如拍攝人物時，未經被攝者同意而擅自使用照片將侵害肖像權。此外，拍攝車輛照片時，將可辨識車牌號碼的照片直接印出來，是不尊重他人隱私的行為。

為避免未來發生問題，不能以「用一下也沒關係」態度輕率判斷，請詳細確認使用規範。

授權條款的分類

書面內容有限，以下將進行簡易說明。另外，授權條款可能更新，請務必自行確認最新條款內容。

本書刊出的是2022年8月條約內容。

創用CC授權條款（CC或CC授權）

https://creativecommons.jp/licenses/# licenses

網路著作權相關國際規範。

提供者可選擇使用範圍，如圖示及文字組合「不可更改」或「僅限非營利」等。

使用CC授權條款的圖案時，一定要註明授權。

公眾領域

放棄著作權或刪除著作權者。

刪除著作權之前的保護期間視著作權法而定。

比如，小說的著作權法保護期間為作者死後70年。本書Word模板製作介紹的內文範例引自《銀河鐵道之夜》，作者宮澤賢治於1933年逝世。因此作品的著作權已消失，可在書中引用。

被認定為公眾領域的素材不需要註明授權出處（但也可以註明）。

著作權Free、版權Free

製作者公開「放棄著作權」的標記。

概念類似公眾領域，但對於有償銷售之物品也能提出規定。簡單來說就是「購買後即可作為商用或自由使用」。

但即使有一個「Free」字，也未必代表作者放棄所有著作權。

例如，有些情況規定禁止二次發布、須註明出處、禁止偽造製作者等。使用時請務必確認條約內容。

自由使用標記

https://www.bunka.go.jp/jiyuriyo/

日本文化廳提供的標記，表示著作人允許他人自由使用著作物的標記。

不同標記允許的用途各有差異，2022年8月目前有三種標記，分別為「可列印、複印及免費發放」，「可用於身心障礙人士之非營利目的」，以及「用於學校教育之非營利目的」。

GNU General Public License

https://www.gnu.org/licenses/ licenses.html

主要多用於程式或字體的授權條款。

可作商業、嵌入、合併用途，但包括前述用途在內之軟體發布必須沿用GPL規範。

印刷品並非「軟體」，不屬於條款規定範疇，但用於銷售APP（遊戲等）的情況即是軟體，必須遵守授權條款。

SIL Open Font License

https://ja.m.wikipedia.org/wiki/SIL_Open_Font_License

免費字體圈近期常用的授權條款。基本上可自由使用，但須遵守以下條件。

- 將字體檔案交予他人或搭配軟體使用時，必須包含授權條款及著作人資訊。

- 如該字體設定為「預約字體名（※）」，轉換為網路字體、製作變化字體時，字體名稱不可包含「預約字體名」。此外，字體發布時即繼承SIL授權條款。

主要應該注意的是，重復使用字體以製作其他字體的情況。也就是說，此授權條款與使用印刷品時並無特別關係。

順帶一提，本書使用的「源瑛こぶり明朝」字體是依據SIL Open Font License 1.1公開發布。

※預約字體名→字體作者不希望該字體名稱被用於衍生字體之字體名稱定義。

無授權條款註記

一定要小心應對這種情況。

擅自發布他人著作物，無視原始授權條款而任意改造等行為，可能觸犯法律。

為了保護個人安全，最好不要這麼做。

遵守規範，
開心享受
同人活動！

MEMO　**注意註冊商標、地方獨特商品名稱**

　或許同人誌沒必要這麼講究，但我們認為「固有名稱」其實都是企業註冊的商標或地方獨有的說法。請將這種名稱改成普通說法。

　同樣的道理，透過方言能詳細說明寫手的地區性特徵。二次創作時，方言可能造成角色個性疏離（出生東京的角色卻會講北海道方言），一定要多注意。

例）
・宅急便 → **宅配便**（宅配）
・バンドエイド、カットバン、サビオ、リバテープなど → **ばんそうこう**（OK繃）
・サランラップ、クレラップ → **食品用ラップフィルム**（食品用保鮮膜）
　※ラップのみだと、食品以外の用途まで含むとのこと
　（※單獨使用ラップ，表示保鮮膜可用於食品以外。）
・ウィークリーマンション → **短期賃貸マンション**（短期租賃公寓）
・シーチキン → **ツナ缶**（金槍魚罐頭食）

50 pt　（約70.6 Q）

秋の日のヴィ

46 pt　（約64.9 Q）

秋の日のヴィ

42 pt　（約59.3 Q）

秋の日のヴィオ

36 pt　（50.8 Q）

秋の日のヴィオロ

32 pt　（約45.2 Q）

秋の日のヴィオロン

28 pt　（約39.5 Q）

秋の日のヴィオロンの

24 pt　（約33.9 Q）

秋の日のヴィオロンのため

22 pt （30.0 Q）

秋の日のヴィオロンのためい

20 pt （約28.2 Q）

秋の日のヴィオロンのためいき

18 pt （25.4 Q）

秋の日のヴィオロンのためいきの身

17 pt （約24.0 Q）

秋の日のヴィオロンのためいきの身に

16 pt （約22.6 Q）

秋の日のヴィオロンのためいきの身にし

15 pt （約21.2 Q）

秋の日のヴィオロンのためいきの身にしみ

14 pt （約19.8 Q） 秋の日のヴィオロンのためいきの身

13 pt （約18.3 Q） 秋の日のヴィオロンのためいきの身に

12 pt （約16.9 Q） 秋の日のヴィオロンのためいきの身にしみ

11 pt （約15.5 Q） 秋の日のヴィオロンのためいきの身にしみて

10 pt （約14.1 Q） 秋の日のヴィオロンのためいきの身にしみてひた

9 pt （12.7 Q） 秋の日のヴィオロンのためいきの身にしみてひたぶるに

8 pt （約11.3 Q） 秋の日のヴィオロンのためいきの身にしみてひたぶるにうら悲

7 pt （約9.9 Q） 秋の日のヴィオロンのためいきの身にしみてひたぶるにうら悲し鐘のお

6 pt （約8.4 Q） 秋の日のヴィオロンのためいきの身にしみてひたぶるにうら悲し鐘のおとに胸ふたぎ

附錄2 各尺寸一覽表

規格A

	尺寸 (mm)	檔案尺寸 (mm)
A1	594×841	600×847
A2	420×594	426×600
A3	297×420	303×426
A4	210×297	216×303
A5	148×210	154×216
A6	105×148	111×154
A7	74×105	80×111

規格B

	尺寸 (mm)	檔案尺寸 (mm)
B1	728×1030	734×1036
B2	515×728	521×734
B3	364×515	370×521
B4	257×364	263×370
B5	182×257	188×263
B6	128×182	134×188
B7	91×128	97×134
B8	64×91	70×97

29

工作人員介紹

【pixiv】https://www.pixiv.net/users/20940912

なごん

【pixiv】https://www.pixiv.net/users/32350978
【Twitter】https://twitter.com/nagon_jinroh

ときお

【Twitter】https://twitter.com/J22137186

ふじ

ツナコ

松本

彩

うららかりんこ
【Twitter】https://twitter.com/oh_uraraka

PLUS 青十紅畫冊 & 時尚彩妝插畫技巧

作者：青十紅
ISBN：978-626-7062-71-5

essence
Haru Artworks x Making

作者：Haru
ISBN：978-626-7409-06-0

Aspara 作品集
A collection of illustrations
that cap ture moments 2015-2023

作者：Aspara
ISBN：978-626-7062-91-3

吉田誠治作品集 & 掌握透視技巧

作者：吉田誠治
ISBN：978-957-9559-61-4

7 色主題插畫 電繪上色技法
人物、花朵、天空、水、星星

作者：村カルキ
ISBN：978-626-7062-45-6

描繪寫實肉感角色！
痴迷部位塗色事典
女子篇

作者：HJ 技法書編輯部
ISBN：978-626-7062-42-5

女孩濕透模樣的插畫繪製技巧

作者：色谷あすか／あるみっく／あかぎこう／
鳴島かんな
ISBN：978-626-7062-64-7

真愛視角構圖の描繪技法

作者：玄光社
ISBN：978-626-7062-69-2

針對繪圖初學者の
快速製作插畫繪圖技巧

作者：ももいろね
ISBN：978-626-7062-68-5

帥氣女性描繪攻略

作者：玄光社
ISBN：978-626-7062-00-5

角色人物の電繪上色技法
增添角色魅力的上色與圖層技巧

作者：kyachi
ISBN：978-626-7062-03-6

閃耀眼眸的畫法 DELUXE
各種眼睛注入生命的絕技！

作者：玄光社
ISBN：978-626-7062-22-7

眼鏡男子の畫法

作者：神慶、MAKA、ふぁすな、木野花
　　　ヒランコ、まゆつば、鈴木 類
ISBN：978-626-7062-17-3

插畫藝術家の
360度髮型圖鑑大全
女子の基本髮型篇

作者：HOBBY JAPAN
ISBN：978-626-7062-46-3

透過照片與圖解完全掌握
脖子‧肩膀‧手臂的畫法

作者：HOBBY JAPAN
ISBN：978-986-0676-51-8

電腦繪圖「人物塗色」最強百科
CLIP STUDIO PAINT PRO/EX 繪圖！
書面解說與影片教學‧學習 68 種優質
上色技法

作者：株式会社レミック
ISBN：978-626-7062-18-0

背景の描繪方法
基礎知識到實際運用的技巧

作者：高原さと
ISBN：978-626-7062-27-2

輕鬆×簡單 背景繪製訣竅

作者：たき、いずもねる、icchi
ISBN：978-626-7062-25-8

描繪廢墟的世界

作者：TripDancer、Chigu、齒車 Rapt
ISBN：978-957-9559-78-2

東洋奇幻風景插畫技法
CLIP STUDIO PRO/EX 繪製空氣感的背景 & 人物角色插畫

作者：Zounose、藤ちょこ、角丸圓
ISBN：978-986-6399-84-8

Photobash 入門
CLIP STUDIO PAINT PRO 與照片合成繪製場景插畫

作者：Zounose、角丸圓
ISBN：978-986-6399-72-5

CLIP STUDIO PAINT 筆刷素材集
由雲朵、街景到質感

作者：Zounose、角丸圓
ISBN：978-957-9559-25-6

CLIP STUDIO PAINT 筆刷素材集
黑白插圖／漫畫篇

作者：背景倉庫
ISBN：978-957-9559-65-2

CLIP STUDIO PAINT 筆刷素材集
西洋篇

作者：Zounose・角丸圓
ISBN：978-626-7062-13-5

作者（萌）表現探求サークル

由熱愛漫畫、動畫及遊戲等領域的人組成的團體，風格不拘於男性向或女性向。每天為了精進插畫能力而摸索繪畫表現技法。代表作為《萌え　ロリータファッションの描き方》系列、《女の子の服イラストポーズ集》、《軍服の描き方》系列、《用手機畫畫！初學數位繪圖教學指南書（繁中版 北星圖書出版）》等書。

工作人員

編輯	沖元友佳（ホビージャパン）
封面設計	中森裕子
內文設計・排版	沖元洋平

協力

綠陽社
西村謄寫堂

簡單！好玩的！
新手必備的同人活動入門指南書

作　　者	（萌）表現探求サークル	
翻　　譯	林芷柔	
發　　行	陳偉祥	
出　　版	北星圖書事業股份有限公司	
地　　址	234 新北市永和區中正路 462 號 B1	
電　　話	886-2-29229000	
傳　　真	886-2-29229041	
網　　址	www.nsbooks.com.tw	
E-MAIL	nsbook@nsbooks.com.tw	
劃撥帳戶	北星文化事業有限公司	
劃撥帳號	50042987	
出 版 日	2024 年 01 月	

【印刷版】
I S B N　978-626-7062-74-6
定　　價　300 元
【電子書】
I S B N　978-626-7409-03-9 (EPUB)

如有缺頁或裝訂錯誤，請寄回更換。

簡単！楽しい！はじめての同人活動ガイドブック
©Moe Hyogen Tankyu Circle / HOBBY JAPAN

國家圖書館出版品預行編目(CIP)資料

簡單!好玩的!新手必備的同人活動入門指南書/
(萌)表現探求サークル著；
林芷柔翻譯. -- 新北市：
北星圖書事業股份有限公司, 2024.01；
216面；12.8x18.2公分
ISBN 978-626-7062-74-6(平裝)
1.CST: 漫畫 2.CST: 動畫製作 3.CST: 版面設計
4.CST: 網路社群
964　　　　　　　　　　　112009256

官方網站　臉書粉絲專頁　LINE 官方帳號　蝦皮商城